一支筆就能開始的
素描課［人物篇］

OCHABI Institute ———— 著

游若琪 譯

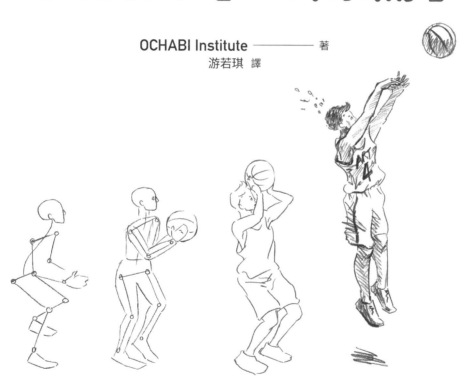

時報出版

前言

有紙和筆就能輕易畫圖。不對，應該說沒有工具也無所謂。回想起小時候，任何人都曾經用小石頭、樹枝或指尖，在地面上畫出喜歡的形狀。

如上述，圖畫是人類與生俱來的表現手法，但隨著接觸各種表現方式後，有很多人逐漸感到畫圖有門檻，也是不爭的事實。

很想畫但畫得不好，所以不畫。想進步但缺乏美感，所以不挑戰。我們希望有這種想法的人，能夠快樂地畫圖。我們希望讀者瞭解畫得更好的訣竅，而不是憑美感，正是基於這樣的想法，將「邏輯素描」的技法整理成書。

邏輯素描是一種不須仰賴美感或辛苦練習，就能畫出具有傳達力的繪圖技法。要畫出具有傳達力的圖，換句話說就是精準掌握事物整體的形狀、構造和經過，再表現出來。因此，要從畫基本圖形或骨架開始。但只要明白基礎後，不管是動態的人物或是情景，單靠一枝筆就能有豐富的表現。

掌握人類身體的構造再去畫，即使是火柴人也會變成生動的角色。一起輕鬆地享受素描吧！

2020年春
作者群

Contents | 目錄

序 章　瞭解畫圖的方法 ····································· 013

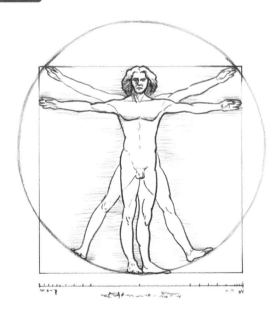

第 1 章　用一枝鉛筆來畫

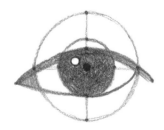

第 **3** 章　畫身體 ... 077

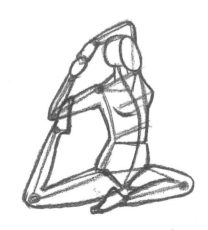

第 **4** 章　畫人物 ⋯⋯⋯⋯⋯⋯⋯⋯⋯⋯⋯⋯⋯⋯⋯⋯⋯⋯⋯ 121

本書使用方式

● 準備工具

畫圖時需要畫布和筆。所謂的畫布，不管是筆記本、萬用手冊、甚至是白板都可以。筆也一樣，先用手邊有的自動筆或鉛筆等工具開始畫吧！本書會使用自動鉛筆和鉛筆來繪畫。至於紙，只要有A4影印紙或空白筆記本就可以了。另外還要準備橡皮擦。

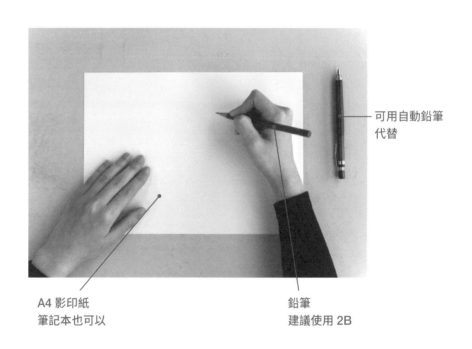

可用自動鉛筆
代替

A4 影印紙
筆記本也可以

鉛筆
建議使用 2B

● 關於題材（主題）

本書全部以刊登於紙上的題材或主題為主，一邊觀察範例一邊畫。因此，讀者不需要準備實際物品。照本書學習過一遍後，再嘗試畫你喜歡的題材吧！

●本書的結構

本書將從線的畫法開始，一邊學習臉和身體、平面和立體的畫法，並且畫出有人物的情景。
在各個項目中，分成學習畫圖所需的知識及思考方式的「Study」，以及實際動手繪畫的
「Work」。

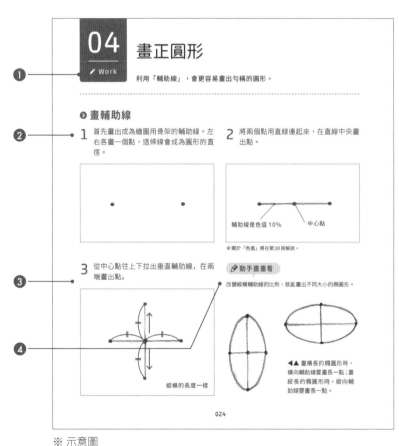

※ 示意圖

❶ Study / Work

在 Study 學習知識及思考方式，在 Work 學習實際的繪畫方法。

❷ 步驟說明

按照步驟解說畫法。畫的位置或方向，會用紅色箭頭標示。

❸ 練習的訣竅

介紹熟記後會讓畫圖時更方便的訣竅。

❹ 動手畫畫看

介紹運用學到的技法，挑戰動手畫的題材。

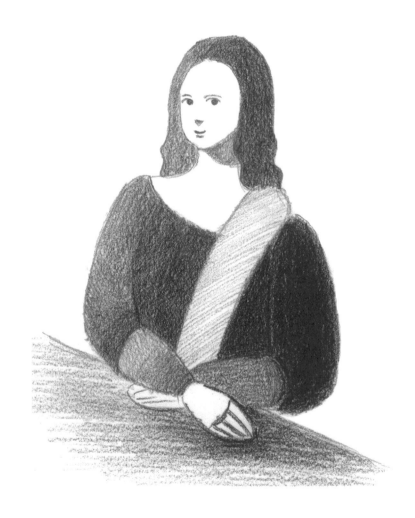

序章

————

瞭解畫圖的方法

每個人畫圖的目的都不同，學會畫人物後，畫圖也會變得更有樂趣。畫人物看起來很難，但無論畫什麼圖，最重要的是瞭解「掌握的方式」。

01
Study

任何人都會畫圖

仿效本書練習，任何人都能輕鬆出畫一張圖。

⊙ 理解畫圖的方法

眼前的物品、從未見過的物品，任何事物都能自由揮灑，這就是畫圖的樂趣，不需要受規則束縛。不過，只要瞭解一點訣竅，表現手法就會更豐富，畫起圖來也會更有樂趣。

或許有人認為畫圖需要才華或美感，本書用「瞭解畫圖邏輯」的方法，介紹不須仰賴才華或美感的素描手法。

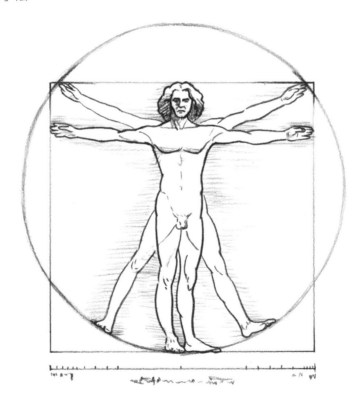

▲ 畫圖是建立在邏輯（道理）之上。本書會逐一介紹畫人物的邏輯。這張圖是研究美術解剖學的達文西所創作的《維特魯威人》的示意圖。

◉ 用圖畫傳達

畫圖有各種目的。為了迅速畫下浮現腦海的影像、為了記錄眼前的景色、為了表達訊息……工作、興趣及藝術，畫圖有各式各樣的目的。本書以「精確掌握事物」、「用圖畫傳達」為目的，學習能夠應用在各種場合的繪圖方式。

▲ 在短時間內，將需要的資訊直截了當畫成圖，也可以運用在日常生活或工作上。

▲ 長時間仔細描繪的圖，除了藝術或興趣，也能應用在工作上。

02
Study

透過「瞭解」讓畫技進步

畫人物的訣竅，就是深入「瞭解」人體。

● 學習觀察方式

我們畫圖時，畫的是自己看到、瞭解範圍內的東西。例如下方的圖，畫的是腦海中想像的臉。看起來的確都是臉，但和實際的臉比較後，可以看出整體的比例和眼睛鼻子等部位的形狀都很奇怪。覺得畫圖很難的人，首先從觀察開始吧！透過學習「觀察方式」，畫出來的圖也會更進步。

▲ 把腦海中的想像原封不動畫出來的例子。自以為明白，實際上動手畫，卻只能畫出模糊的樣子。

◉ 畫構造

畫圖，說穿了就是仔細觀察。下方的圖是經過仔細觀察後，所畫出來的「眼睛」。畫得雖然不像照片那樣細膩，相較於前一頁人物臉上的眼睛，表現更逼真。

邏輯素描是從美術解剖學的觀點，掌握人體的形狀和特徵，把焦點放在畫出基本頭身的圖。因此，對於想學習畫人物基礎的所有人，都很有幫助。

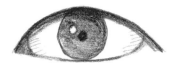 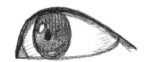 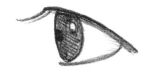

▲ 知道基本形狀和構造後，就能畫出不同方向的眼睛。

✎ 動手畫畫看

觀察

① 理解構造

眼球上覆蓋著眼皮，上眼皮重疊在下眼皮上。

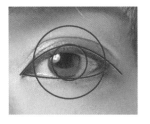

② 掌握特徵

不管眼睛是什麼顏色，瞳孔都是黑色，照射到亮光會形成白色的圓點。眼頭有淚阜……等等。

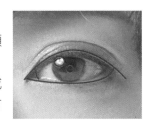

動手畫

① 用線條畫出形狀

用簡單的線條畫出眼球與眼皮的形狀

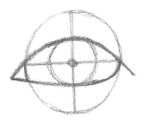

② 畫出色值

眼睛的顏色、眼皮的陰影畫上色值(白色到黑色的漸層)，會顯得更逼真。

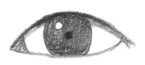

成為世界標準的人物表現

　　大家身邊最熟悉的人物畫是什麼？所謂的人物畫，從類似古代壁畫那樣用簡單線條勾勒出的「火柴人」，到像照片一樣精確掌握陰影、連細節都畫得很逼真的「肖像畫」，有各式各樣的呈現。根據那個時代畫圖的目的和用途，創造了各種的表現方式（技法）。其中一種表現方式就是象形符號。

　　奧林匹克運動會有不同語言的各國選手和觀光客齊聚一堂。為了明確介紹「這是舉辦什麼比賽的會場」、「洗手間等場所的設施」，不使用文字，而是用稱得上是「共通語言」的圖畫來表示，這就是象形符號。象形符號會用平面的人物，清楚易懂地表現出參與競技的人物動作或設施。

　　日本自古以來就是用「家紋」這種圖案來傳達文化及習慣的國家，象形符號就是由日本的設計師們，在 1964 年的東京奧運首次推出，後來變成了世界標準。

第 1 章

用一枝鉛筆來畫

在第 1 章中，會學習鉛筆的用法、線條的畫法等繪圖的基本練習。然後畫「眼睛」完成本章的練習。

01 鉛筆的使用方式

在本單元，先檢查畫圖時的鉛筆拿法。

◆ 拿鉛筆的方式

畫圖時的拿法

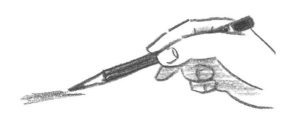

▲ 放鬆指尖的力氣，拿鉛筆的後方。這麼拿可以自由移動手腕和手肘，畫出流暢的線條。適合畫大範圍、塗黑時使用。

寫字時的拿法

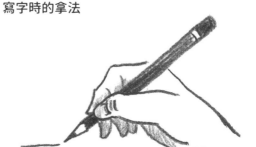

▲ 指尖用力，拿鉛筆的前方。非常穩定，可以畫出力道強的線條。畫細節時也會用到。

◆ 拿鉛筆的角度

把鉛筆削成素描用的形狀（請參考第 28 頁），斜拿後再用。對著紙拿成稍微傾斜的角度，就能畫出粗線條。越接近平行，就能大面積使用筆芯的芯腹，想塗大面積時非常方便。

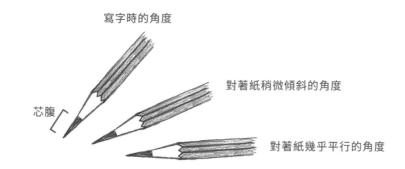

寫字時的角度

對著紙稍微傾斜的角度

芯腹

對著紙幾乎平行的角度

紙面

02

✎ Work

先做個暖身操

畫圖前先做暖身操，放鬆指尖和手腕吧！

◉ 做 ∞ 的暖身操

1 用畫圖的拿筆方式，畫出左右對稱的∞（橫向的 8）。用你覺得好畫的方向去畫。

2 習慣後就畫大一點。不只畫往右繞，也要練習往左繞的畫法。

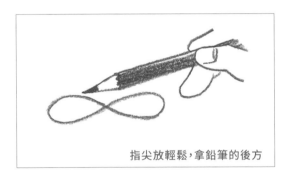

指尖放輕鬆，拿鉛筆的後方

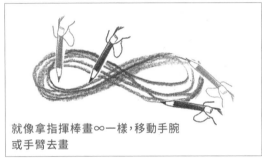

就像拿指揮棒畫∞一樣，移動手腕或手臂去畫

◉ 做強弱的暖身操

1 用寫字的拿筆方式，指尖用力畫出波浪線。用你覺得好畫的方向去畫。

2 中途放鬆指尖的力氣，畫出波浪線。反覆地畫，讓線條呈現強弱。

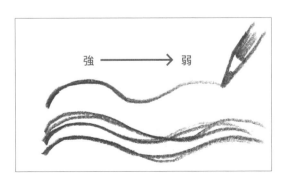

強 ——→ 弱

03

✏ Work

練習畫曲線

練習畫繪製人物時經常需要用到的曲線吧！

--

⊙ 畫不同弧度的曲線

1 畫出橫線，左右兩端分別畫出點。

2 在橫線上方，用圓弧銜接左右兩點。慢慢往上畫，讓弧度越來越圓。

越往上弧度越大

越往上越圓，要使用手腕的力量，左右來回畫

3 越往上越圓，畫出許多不同圓度的弧線。

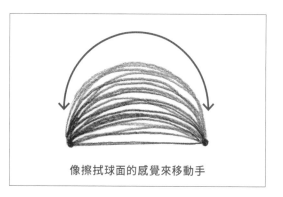

像擦拭球面的感覺來移動手

✏ **動手畫畫看**

將紙反過來，另一側也畫出同樣的弧線，試著讓圖形接近正圓形。

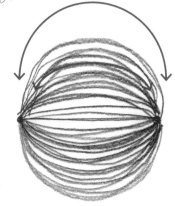

◉ 畫圓弧

1 用畫圖的拿筆方式拿鉛筆，在指尖的可動範圍內從上到下、從下到上畫出曲線。用你覺得好畫的方向來回畫。

2 習慣後，利用手腕的旋轉，朝上方拉長曲線，畫出大約 1/4 圓周的圓弧。

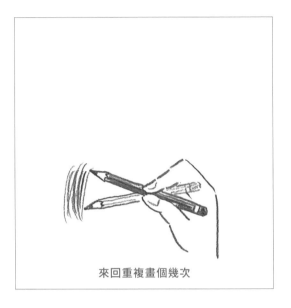

來回重複畫個幾次

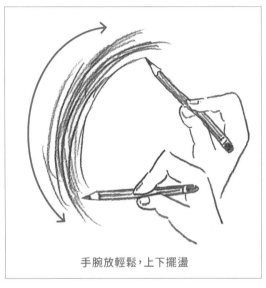

手腕放輕鬆，上下擺盪

✋ 練習的訣竅

若是左撇子，畫在右側會比較好畫。

✋ 練習的訣竅

利用向上抬起手腕（稱作「屈曲」）的動作來畫。

畫正圓形

Work

利用「輔助線」，會更容易畫出勻稱的圓形。

◑ 畫輔助線

1 首先畫出成為繪圖用骨架的輔助線。左右各畫一個點，這條線會成為圓形的直徑。

2 將兩個點用直線連起來，在直線中央畫出點。

輔助線是色值 10%　　　　中心點

※ 關於「色值」將在第 26 頁解說。

3 從中心點往上下拉出垂直輔助線，在兩端畫出點。

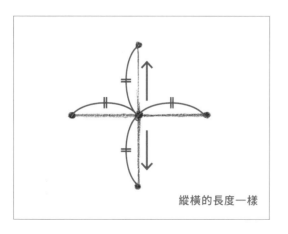

縱橫的長度一樣

✎ 動手畫畫看

改變縱橫輔助線的比例，就能畫出不同大小的橢圓形。

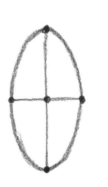

◀▲ 畫橫長的橢圓形時，橫向輔助線要畫長一點；畫縱長的橢圓形時，縱向輔助線要畫長一點。

◉ 用弧線連接頂點

1 用曲線連接上方和左邊的點，畫出圓弧。

2 用曲線連接左邊和下方的點，畫出半圓形。

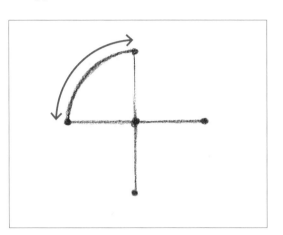

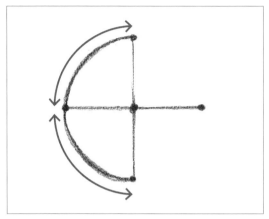

👉 **練習的訣竅**　若是左撇子，先連接上方和右邊的點，會比較好畫。

完成 將紙轉 180 度，按照步驟 **1** 和 **2**，畫出一樣的半圓形。重疊曲線，將輪廓線修飾成圓形，就完成了。

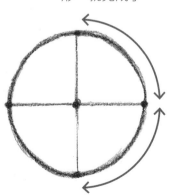

👉 **練習的訣竅**　圓形若看起來歪斜，幾乎都是因為上下左右的形狀不勻稱。可以用鉛筆等工具檢查。

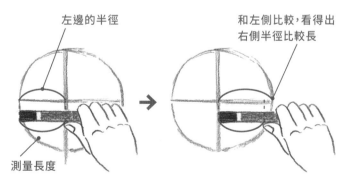

左邊的半徑

和左側比較，看得出右側半徑比較長

測量長度

▲ 用鉛筆末端和拇指指尖，測量輔助線左端到中心的長度（左側半徑）。

▲ 將手滑到右側，比較中心到右端的長度。

理解色值

瞭解素描不可欠缺的「色值」。

❷ 白與黑能做到的表現

在素描裡，用白到黑的不同色階，不只能表現明暗及陰影，還能表現不同顏色及遠近感。

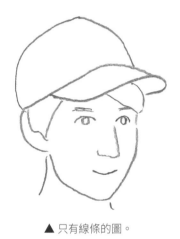

▲ 只有線條的圖。

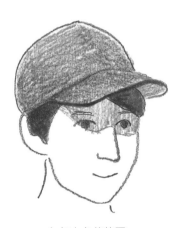

▲ 加上色值的圖。

❷ 什麼是色值（Value）？

從白到黑的色階，必須用一枝鉛筆自由自在地畫出來。這個色階就稱為「色值」（色價）。將「明」或「暗」這種感受上的深淺，用數值來表達。

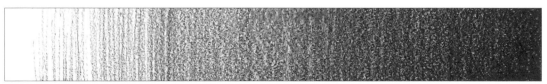

0%　　　　　　　　　　　▲ 用 2B 鉛筆畫出的色值　　　　　　　100%

● 色值的用途

使用色值可以表現出「顏色」、「陰影」、「遠近」。按照用途去畫，添加色值的目的就會更明確，變得更好畫。

① 表現顏色

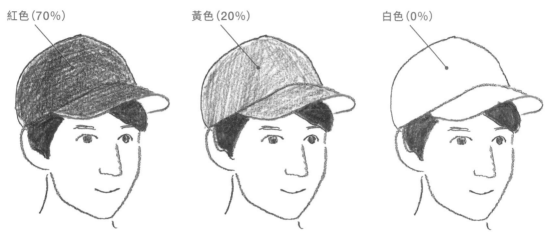

紅色（70%）　　黃色（20%）　　白色（0%）

▲ 將顏色轉換成色值深淺，即使是黑白圖也能表達顏色差異。

② 表現陰影

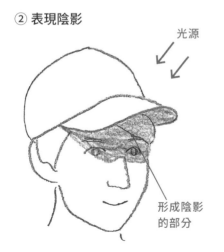

光源

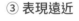

形成陰影的部分

▲ 利用形成陰影的部分看起來偏黑的現象，表現陰影。

③ 表現遠近

前方（較近）

▲ 用黑色強調前方，表現立體感。

06

✏ Work

繪製色值

準備素描用的鉛筆，繪製色值。

❯ 準備鉛筆

畫素描時，需要用鉛筆的「芯腹」來繪製色值，最好用刀片將筆芯長度削出 1 公分左右。濃淡推薦 2B。

✏ 動手畫畫看

芯和木頭部分要削成一般鉛筆的兩倍長。

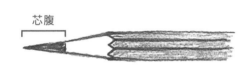

芯腹

鉛筆芯腹削成大約 1 公分的長度

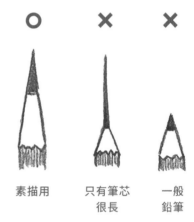

○	✕	✕
素描用	只有筆芯很長	一般鉛筆

❯ 鉛筆所畫出的色值

試著用鉛筆畫出色值吧！用疊塗的次數、筆壓的不同來表現色值。

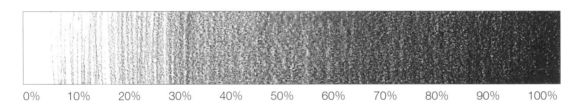

0%　10%　20%　30%　40%　50%　60%　70%　80%　90%　100%

● 改變筆壓去畫

改變握鉛筆的力道，筆壓也會隨之改變，進而產生深淺。實際畫出色值或文字，確認差異吧！

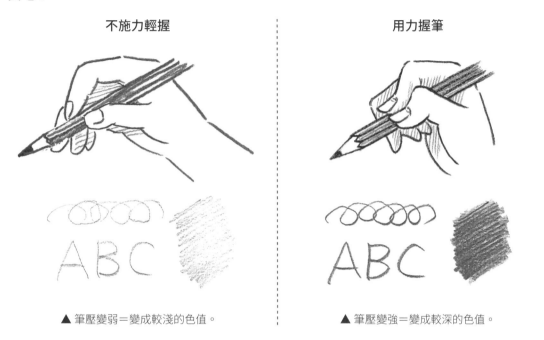

<div align="center">

不施力輕握　　　　　　　　　　　　用力握筆

</div>

▲ 筆壓變弱＝變成較淺的色值。　　　　　　▲ 筆壓變強＝變成較深的色值。

● 疊塗

疊塗 30% 左右的色值，可以畫出 30%、60%、90% 的色值。

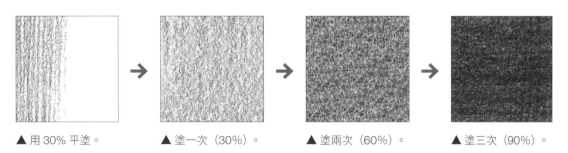

▲ 用 30% 平塗。　　　▲ 塗一次（30%）。　　　▲ 塗兩次（60%）。　　　▲ 塗三次（90%）。

07 觀察眼睛

用畫眼睛當作畫色值的練習。首先瞭解眼睛的結構和構造吧！

❯ 仔細觀察眼睛

從正面觀察自己映在鏡子裡的眼睛。眼球上方覆蓋著眼皮，仔細看眼頭，有名叫淚阜的粉紅色部位。接著從側面看。上眼瞼覆蓋著下眼瞼，藉由上眼瞼上下移動，就能睜開、閉起眼睛。

從正面看的眼睛

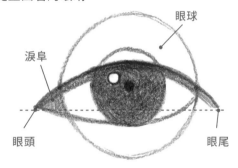

眼球
淚阜
眼頭
眼尾

眼頭和眼尾的位置，比瞳孔下緣還要上面一點點

從側面看的眼睛

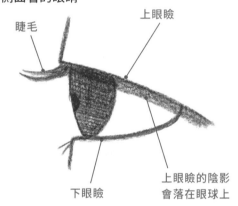

上眼瞼
睫毛
下眼瞼
上眼瞼的陰影會落在眼球上

❯ 仔細觀察瞳孔

仔細觀察瞳孔（虹膜）。虹膜的顏色有褐色、藍色、綠色等不同顏色。

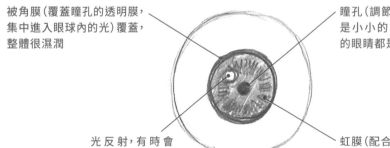

被角膜（覆蓋瞳孔的透明膜，集中進入眼球內的光）覆蓋，整體很濕潤

瞳孔（調節進入眼球的光線量）是小小的圓形，無論任何顏色的眼睛都是黑色

光反射，有時會看到小白點

虹膜（配合光線量，調節瞳孔的大小）

08

✏ Work

畫眼睛

讓眼瞼覆蓋在眼球上，用線條和色值畫出左眼吧！

◎ 畫眼球

1 參考第24-25頁，畫出正圓形。這個圓形會成為眼球的大小。

2 將縱橫線條均分成四等份並畫出點，方便抓出瞳孔的大小。

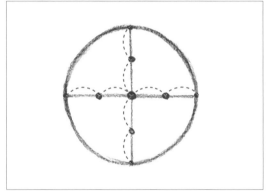

3 用曲線將上方、左邊及下面的點連起來，畫出半圓形。

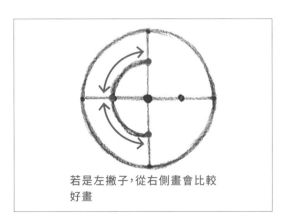

若是左撇子，從右側畫會比較好畫

完成 畫出右邊的半圓形，完成正圓形。這就是瞳孔的形狀。

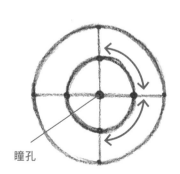

瞳孔

◯ 畫眼瞼

1 在瞳孔上緣稍微下面的位置，畫出上眼瞼弧度的點。

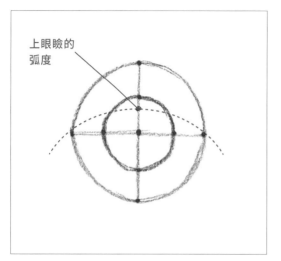

上眼瞼的
弧度

2 將步驟 **1** 的點和眼球的左右兩點，用曲線連起來。

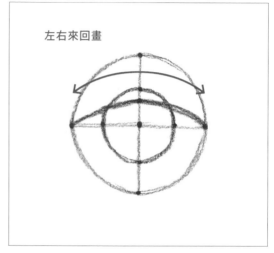

左右來回畫

3 將步驟 **2** 的線往左右延長，上眼瞼就完成了。

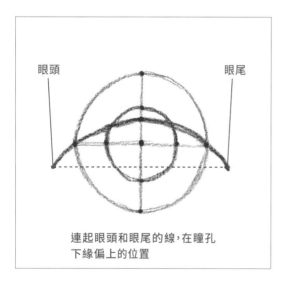

眼頭 眼尾

連起眼頭和眼尾的線，在瞳孔
下緣偏上的位置

👆 **練習的訣竅**

轉動紙張會更好畫。

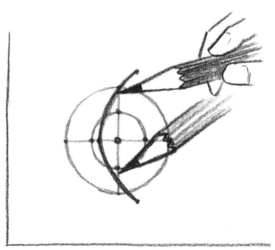

4 將眼頭的點和瞳孔下緣連起來。

 用曲線將瞳孔的下緣和眼球末端連起來，下眼瞼就完成了。

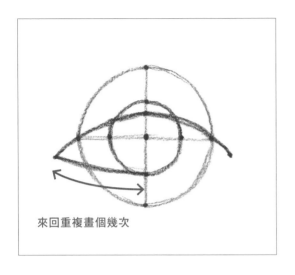

來回重複畫個幾次

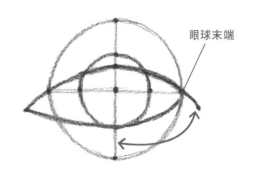

眼球末端

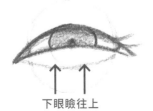 改變眼瞼的形狀，畫出不同的眼睛吧！

上眼瞼往下

▲ 閉起的眼睛。

上眼瞼再畫一條線

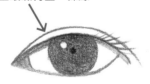

▲ 雙眼皮

下眼瞼往上

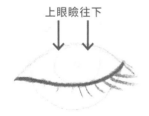

▲ 笑時的眼睛。

 眼睫毛要用流暢的曲線去畫。

◉ 繪製色值

在這個步驟，要畫出深褐色眼睛的色值。再次確認色值的數值基準及三種用途吧！

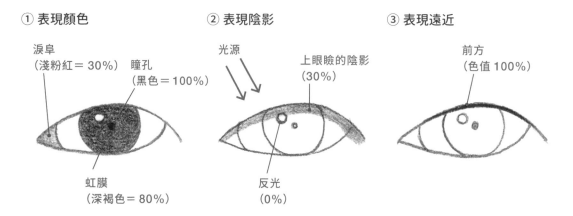

① 表現顏色

淚阜
（淺粉紅＝30%）　瞳孔
（黑色＝100%）

虹膜
（深褐色＝80%）

② 表現陰影

光源

上眼瞼的陰影
（30%）

反光
（0%）

③ 表現遠近

前方
（色值100%）

1 在虹膜左上方畫出圓形，這是光反射後形成的反光部分（白色，色值0%）。

2 分別畫出虹膜、瞳孔及淚阜的色值。瞳孔在亮的地方會變小，在暗的地方會變稍微大一點。

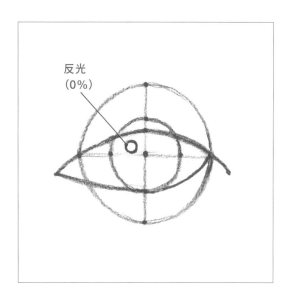

反光
（0%）

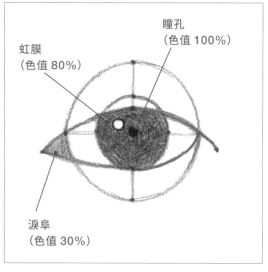

虹膜
（色值80%）

瞳孔
（色值100%）

淚阜
（色值30%）

3 畫出上眼瞼落在眼球上的陰影（色值30%）。

第
1
章

用
一
枝
鉛
筆
來
畫

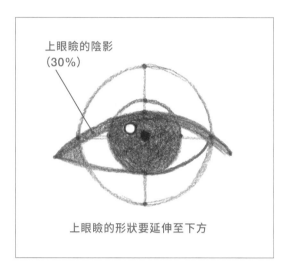

上眼瞼的陰影
（30%）

上眼瞼的形狀要延伸至下方

👆 **練習的訣竅**

上眼瞼的厚度，會在眼球上形成陰影。

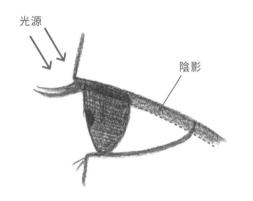

光源

陰影

完成 上眼瞼的中央至兩端的線，用深色線強調（色值 80-100%），擦去輔助線就完成了。

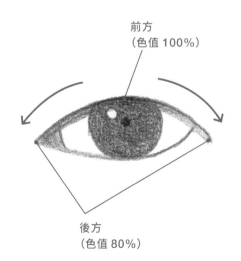

前方
（色值 100%）

後方
（色值 80%）

👆 **練習的訣竅**

從側面看眼睛，會發現上眼瞼的中央，比眼頭或眼尾還要前面。用黑線強調（色值 100%），可以表現出眼睛的立體感。

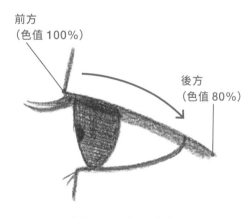

前方
（色值 100%）

後方
（色值 80%）

從前方到後方，要畫出漸層

動物的眼睛

　　動物為了存活在所處的環境，身體會演變成最完美的構造。在第 1 章中，我們學會了人類眼睛的畫法，在這裡來觀察幾種動物的眼睛吧！首先，人類的眼睛有兩顆，位在臉的正面，眼睛上面有可以上下開闔的眼瞼。利用脖子上下左右擺動頭部，就能看到四周。

　　馬或鹿等草食動物，兩顆眼睛分別在頭的左右兩側，分得很開，可以環視廣闊的範圍。老虎或獅子等會狩獵的肉食動物，為了追趕前方的獵物，兩顆眼睛比較靠近臉的正面。

　　在地面爬行的蜥蜴，頭的兩側各有一顆眼睛，可以環視左右廣闊的範圍。此外，由於空中飛的鳥會獵捕蜥蜴，方便往上看的構造也是牠們的特徵。蜥蜴的眼瞼是由上往下打開，讓牠們張開眼睛就能立刻看到上方。

　　鳥類為了能在從地面到天空如此高低差異龐大的範圍上下左右自由飛翔，頭可以朝各個方向轉動，有上下眼瞼。

　　在水中游的魚沒有眼瞼。眼瞼的功用是保護眼睛避免乾燥，在水中無論何時都很溼潤，不需要眼瞼。

　　就像這樣，生物會順應環境變化，配合各自的生活習慣進化。畫圖時瞭解這樣的構造和功能後，就能表達得更精準。

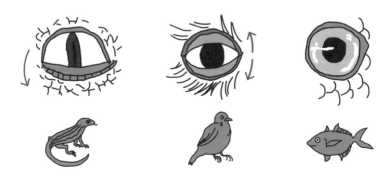

第 2 章

畫臉

每個人的臉都有不同的個性，但所有人的頭骨構造都是一樣的。理解構造後，就能畫出基本的臉。改變比例和形狀，就能畫出兒童或成人等各種臉蛋。

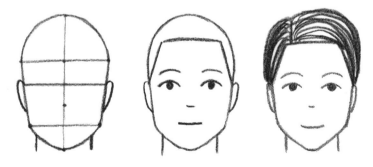

抓出臉的形狀

用簡單的圖形抓出臉的形狀，會變得更好畫。

● 由圓形和五邊形構成

臉的輪廓形狀乍看很難畫，首先必須先注意骨骼。骨骼的稜角會影響輪廓的形狀。若能發現到臉是由連接頭頂和頭最突出的部分（頭圍）所形成的圓形（半圓形），以及連接腮幫子及下巴尖端後形成的圓角五邊形所組合而成，就能用簡單的形狀表現臉蛋。

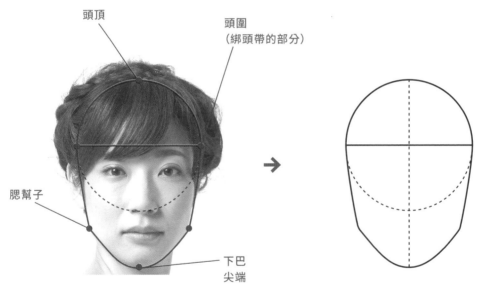

頭頂　頭圍（綁頭帶的部分）　腮幫子　下巴尖端

▲ 觸摸自己的臉，找出骨頭凸出的地方吧！

▲ 抓出形狀改變的界線，用簡單的圖形畫出來，臉的比例就不會變形。

◉ 瞭解臉的比例

只要瞭解人的身體比例（頭身），就能更輕易抓出眼睛、鼻子、嘴巴的位置及比例。

成人的基本比例

以成人為例，將臉從上到下分割成六等分時的位置，就是五官的基本位置。例如眼睛位於臉整體的 1/2，鼻子位於由下往上的 1/3 位置，嘴巴比腮幫子還上面一點。

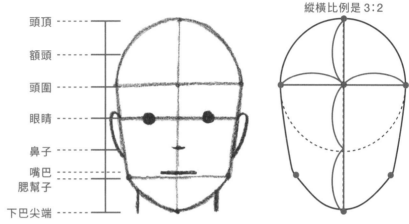

◉ 瞭解眼睛、鼻子、嘴巴的大小及比例

以眼睛、鼻子、嘴巴的輔助線為基準，瞭解眼睛、鼻子、嘴巴寬度的比例。

相對於各自的輔助線，眼睛的大小是 1/4、嘴巴是 1/3、鼻翼的寬度比眼頭還偏內側，這個大小比例是基準。

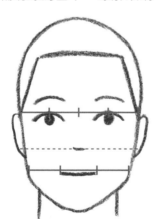

▲ 眼睛、鼻子、嘴巴是左右對稱，先畫點抓出輪廓再畫出形狀，比較不容易變形。

畫正面的臉

使用基本比例，畫出正面的臉吧！

● 畫輪廓

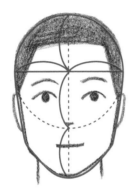

▲ 從正面看的臉，縱橫比例是 3：2，用正圓形的輔助線畫出形狀。

1　參考第 24-25 頁，利用輔助線畫出正圓形的上半部。

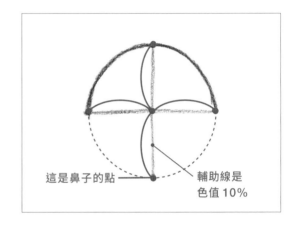

這是鼻子的點　　　　　輔助線是色值 10%

2　將縱線往下延伸一個半徑的長度，在末端畫出下巴尖端的點。

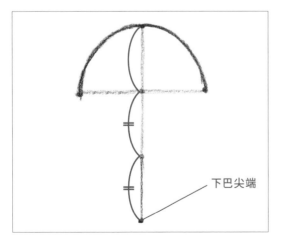

下巴尖端

3　畫一條橫線通過步驟 2 所畫的線中央，寬度和圓形一樣。

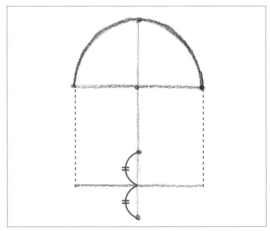

4 在步驟 **3** 畫的橫線兩端偏內側處，畫出腮幫子的點。

5 將半圓形的兩端（頭圍）和腮幫子的點連起來。

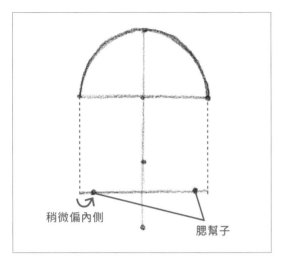

稍微偏內側

腮幫子

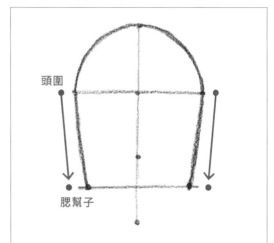

頭圍

腮幫子

完成 用弧線將腮幫子的點和下巴尖端連起來。用橡皮擦擦去凸出來的線，就完成了。

✏️ **動手畫畫看**

改變連接頭圍、腮幫子、下巴的點的線條，可以畫出不同形狀的臉。

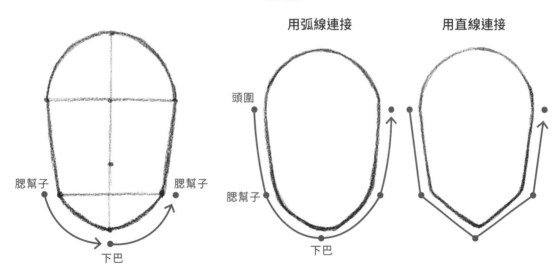

腮幫子　　　　　腮幫子

下巴

用弧線連接　　　　**用直線連接**

頭圍

腮幫子

下巴

◉ 畫耳朵和脖子

1 在臉的縱長一半的位置拉出橫線，作為耳朵根部的輔助線。

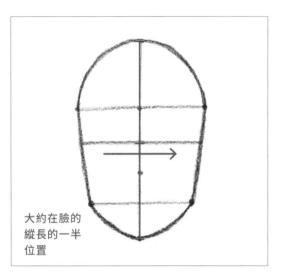

大約在臉的縱長的一半位置

2 從步驟 1 畫的線末端，畫出耳朵的形狀。

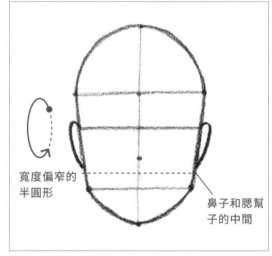

寬度偏窄的半圓形

鼻子和腮幫子的中間

完成 畫出脖子就完成了。

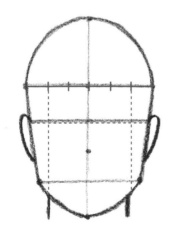

大約是寬度左右兩端往內 1/6 的位置

🖉 **動手畫畫看**

改變脖子粗細或線條，可以畫出不同體型的人。

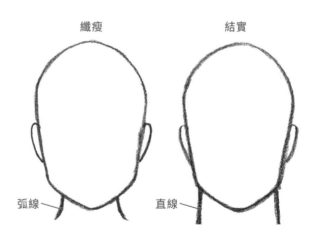

纖瘦　　　　結實

弧線　　　　直線

▶ 畫眼睛、鼻子、嘴巴

1 在耳朵輔助線分成四等份的位置，畫出黑眼珠。在這裡用簡單的黑點表示。

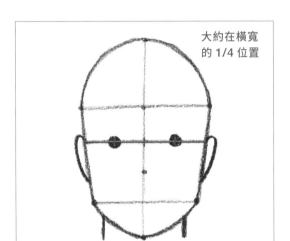

大約在橫寬的 1/4 位置

2 在腮幫子輔助線的 1/3 位置偏上處畫出點，這個點會成為嘴角（嘴的兩端）。

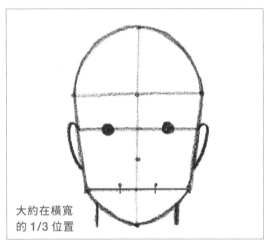

大約在橫寬的 1/3 位置

3 將步驟 2 畫的點用線連起來，這條線會成為嘴巴閉起來時的線。在這裡用簡單的橫線表示。

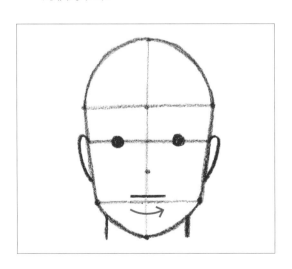

完成 延伸鼻子左右兩邊的點，畫出鼻子。在這裡用簡單的橫線表示。

⊙ 畫眼瞼、眉毛、頭髮

1 參考練習的訣竅，畫出眼頭和眼尾的
點。

👆 **練習的訣竅**

眼睛的寬度大約是臉寬的 1/4。眼睛和眼睛之間的距離，
必須能再放入一顆眼睛。檢查眼睛的大小吧！

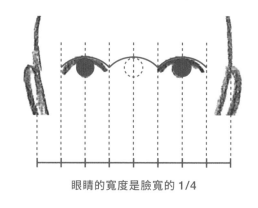

眼睛的寬度是臉寬的 1/4

2 將眼頭和眼尾的點用弧線連起來，畫出
眼瞼。在這裡用簡單的線條表示上眼
瞼。

3 在頭圍和上眼瞼之間畫出眉毛。寬度和
弧度畫成和眼瞼一樣就可以了。

頭圍

4 畫出瀏海的髮際線。大約在頭頂和頭圍中間畫出橫線。

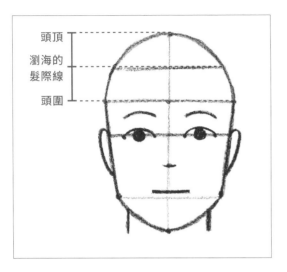

5 以眼尾位置為基準，畫出額頭寬度兩端的點，和太陽穴連起來，畫出頭髮生長的範圍。

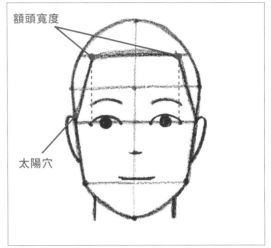

完成 擦去輔助線，將弧線修飾過後就完成了。

📝 **動手畫畫看**

頭髮用色值 80% 去畫，就能畫出平頭。此外，用弧線連起嘴角，就能畫出微笑的表情。

頭髮
（深褐色，色值80%）

嘴角

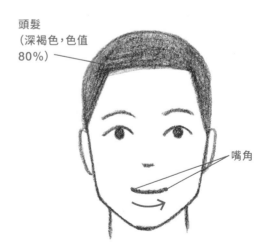

用線條表現聲音或觸感

用線條表現「刺刺的」、「柔順」、「蓬蓬的」等形容詞。

「形容詞」是表現聲音或觸感的言語。參考下方的例子，自由畫出聯想到的聲音或質感。
練習畫形容詞，會讓表現方式變得更豐富。

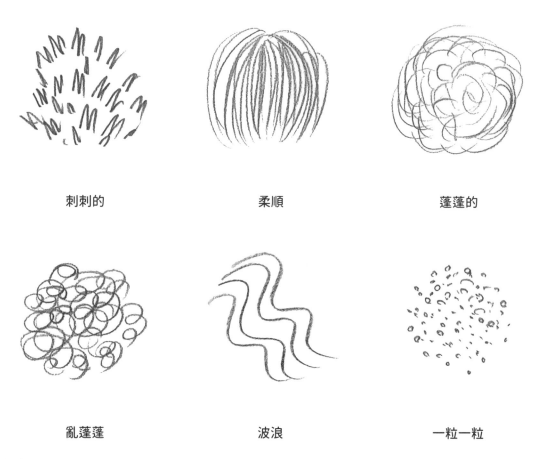

刺刺的　　　　　　　　柔順　　　　　　　　蓬蓬的

亂蓬蓬　　　　　　　　波浪　　　　　　　　一粒一粒

試著將你對各個形容詞產生的不同感受，用最能表現腦中印象的線條畫出來。並嘗試配
合質感，改變畫線時的速度、力道或粗細。

04
✏ Work

用線條畫頭髮

融合形容詞中的線條去畫，可以表現頭髮的觸感。

在簡單畫出來的髮型上，疊上形容詞中的線條，畫出頭髮吧！

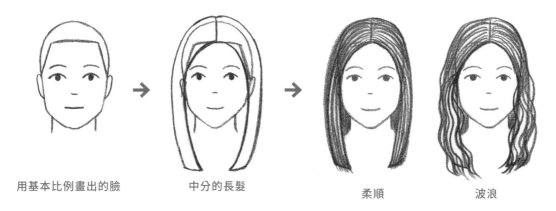

用基本比例畫出的臉　　　中分的長髮　　　　　柔順　　　　　波浪

❯ 畫髮型　　在這裡，我們來畫中分的長髮。

1 參考第 40 頁，畫出臉。首先畫分界線。從頭頂稍微上面的地方，到瀏海髮際線的中央，畫出一條縱線。

👆 練習的訣竅

畫平頭以外的髮型，要畫得比平頭大一圈，才能表現出髮量。

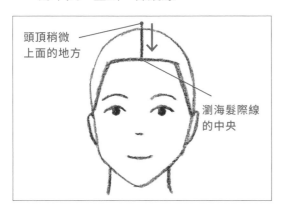

頭頂稍微上面的地方

瀏海髮際線的中央

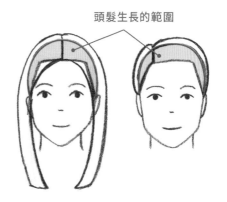

頭髮生長的範圍

2 畫瀏海。從額頭的分界線，往左右畫出通過太陽穴的弧線。髮尾畫在低於下巴的位置，就會變成長髮。

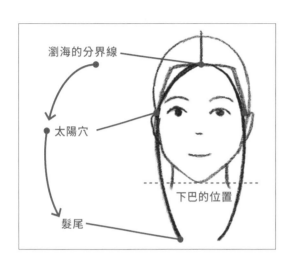

瀏海的分界線

太陽穴

下巴的位置

髮尾

完成 從分界線的上端，一邊注意頭的圓弧，同時將線條連接到髮尾，髮型就完成了。

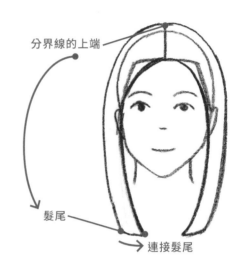

分界線的上端

髮尾

→ 連接髮尾

⊙ 畫出色值　在這裡，我們來畫柔順的長直髮。

1 從瀏海的分界線（髮際線），往左邊的髮尾畫弧線。多畫幾條，讓髮絲更逼真。

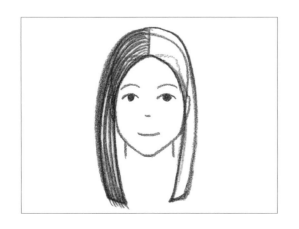

☝ **練習的訣竅**

從分界線畫頭髮時，用帶有圓弧的線條畫，可以畫出蓬起的髮根。

2 右邊也一樣，從分界線往髮尾畫出色
值。用線條補滿，直到整體看起來偏黑
為止。

完成 延長脖子的弧線，補上脖子和髮
型空隙間的色值後，就完成了。

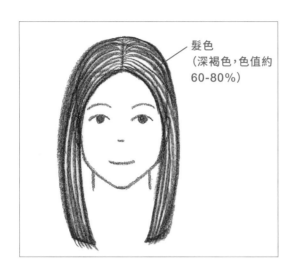

髮色
（深褐色，色值約
60-80%）

脖子和髮型的
空隙（色值
60-80%）

✏️ **動手畫畫看**　從耳朵（太陽穴）往下畫波浪線，就會成為捲髮。

1 用波浪線畫太陽穴以
下的線條。

2 用形容詞的線條畫色
值。

完成 畫好頭髮整體的色
值，就完成了。

太陽穴

波浪

柔順

抓出小孩臉蛋的形狀

注意小孩與成人骨骼的不同

● 瞭解成人與小孩臉蛋的比例

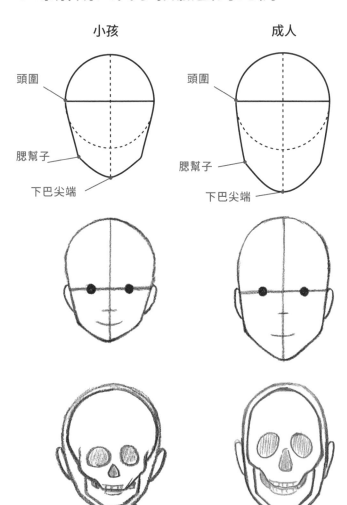

小孩

頭圍

腮幫子

下巴尖端

成人

頭圍

腮幫子

下巴尖端

比較小孩與成人的臉，會發現連接頭圍的圓形幾乎一樣，但連接腮幫子和下巴尖端的五邊形，大小是不同的。

只要知道這個構造，不需要畫太細膩的表情，也能表達年齡。

隨著成長，小孩的下巴骨骼會逐漸發育，頭和下巴兩個骨骼的比例也會跟著改變。由於小孩的下巴尚未發育完全，臉蛋接近圓形。

06

✏ Work

畫小孩的臉

應用成人臉蛋的畫法，畫出 10 歲左右的小孩臉蛋。

⊙ 畫輪廓

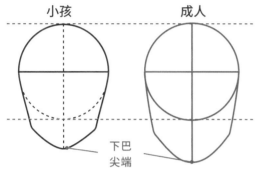

小孩　　　　　成人

下巴
尖端

▲ 成人與小孩，下巴尖端的位置不同。縮短下巴的縱
長，畫出小孩的下巴形狀吧！

1 參考第24-25頁，畫出正圓形的上半部。
往下延伸的線條的一半，是眼睛的位
置，在末端畫出點，作為鼻子的位置。

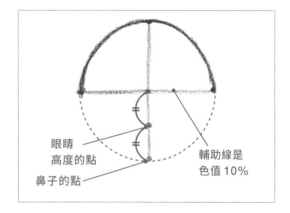

眼睛
高度的點

鼻子的點

輔助線是
色值 10%

2 將縱向輔助線往下延伸半個半徑的長
度，在末端畫出下巴尖端的點。

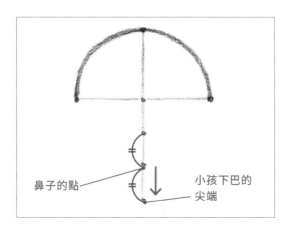

鼻子的點

小孩下巴的
尖端

3 畫一條橫線通過步驟 2 所畫的線，寬度
和圓形一樣。

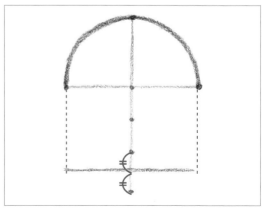

4 在步驟 **3** 畫的橫線兩端偏內側處，畫出
腮幫子的點。

5 將半圓形的兩端（頭圍）和腮幫子的點
連起來。

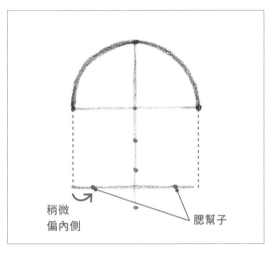

稍微
偏內側　　　　　腮幫子

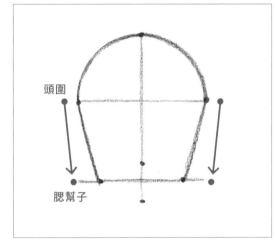

頭圍

腮幫子

完成 用弧線將腮幫子的點和下
巴尖端連起來。用橡皮擦擦
去凸出來的線，就完成了。

✏️ **動手畫畫看**

腮幫子或下巴畫胖一點，可以畫出圓潤的小孩臉蛋。

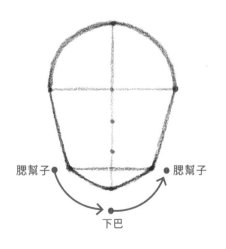

腮幫子　　　　　腮幫子

下巴

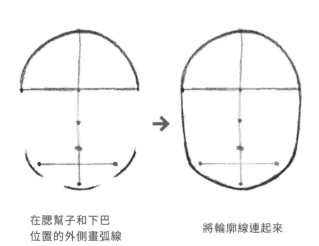

在腮幫子和下巴
位置的外側畫弧線

將輪廓線連起來

◉ 畫耳朵和脖子

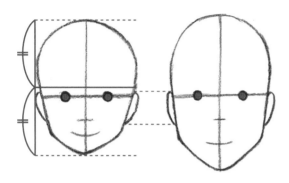

▲ 成人與小孩，耳朵和黑眼珠的位置幾乎一樣。由於小孩的下巴較小，耳朵和眼睛會偏臉中央的下方。畫的時候要注意五官的配置。

1 畫一條橫線，通過第 51 頁步驟 1 所畫的眼睛高度的點。

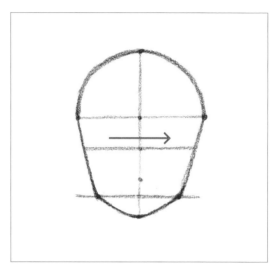

2 從步驟 1 畫的橫線末端，畫出耳朵的形狀。

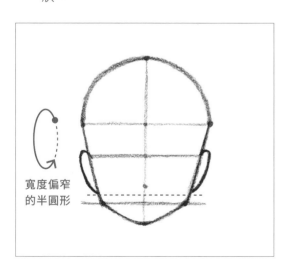

寬度偏窄的半圓形

完成 畫出脖子就完成了。

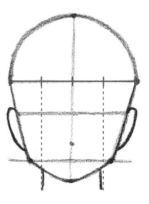

大約是頭圍寬度的一半

❷ 畫眼睛、鼻子、嘴巴

1 畫黑眼珠，在這裡用簡單的黑點表示。

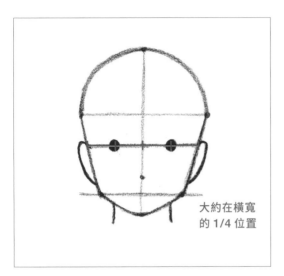

大約在橫寬
的 1/4 位置

2 畫嘴巴，在腮幫子輔助線的 1/3 位置偏上處，畫出嘴角的點。

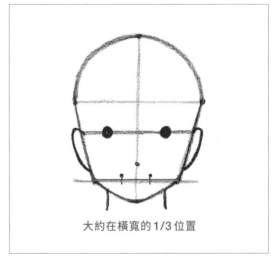

大約在橫寬的 1/3 位置

3 將步驟 2 畫的點用線連起來。用弧線連起嘴角，就能畫出微笑的表情。

完成 延伸鼻子左右兩邊的點，畫出鼻子。在這裡用簡單的橫線表示。

◎ 畫眼瞼、眉毛、頭髮

1 將眼頭和眼尾的點用弧線連起來，畫出眼瞼。在這裡用簡單線條表示上眼瞼。

2 在頭圍和上眼瞼之間畫出眉毛。寬度和弧度畫成和眼瞼一樣就可以了。

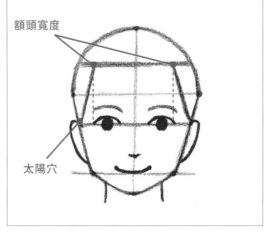

3 畫出瀏海的髮際線。大約在頭頂和頭圍中間畫出橫線。

4 以眼尾位置為基準，畫出額頭寬度兩端的點，和太陽穴連接起來，畫出頭髮生長的範圍。

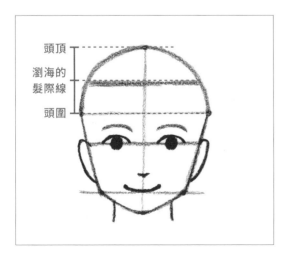

完成 擦去輔助線就完成了。

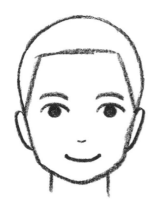

✏️ **動手畫畫看**

參考第 47-49 頁，畫出頭髮吧！

中分的長髮　　　　七三側分的短髮

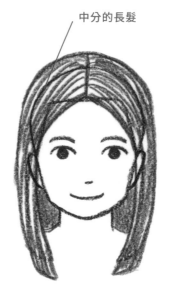

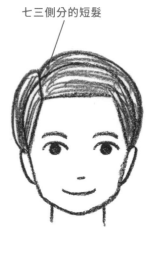

✏️ **動手畫畫看**　試著畫出不同的髮型吧！

七三側分的短髮　　　瀏海長度以　　　　　　　額頭中間是分界線
　　　　　　　　　　額頭中央為基準

　　　　　　　　　　　　　　　　　　　　畫幾根瀏海
　　　　　　　　　　　　　　　　　　　　會更自然

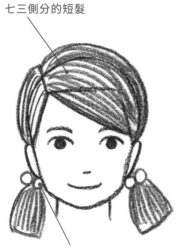

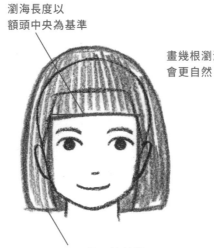

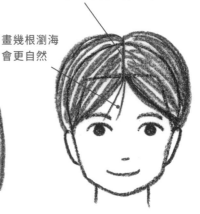

也可以加上髮飾　　　以下巴位置為基準

07

掌握臉的方向

注意臉和後腦勺的外觀、比例、正中線的變化，確實掌握臉的方向。

● 將臉和後腦勺轉換成簡單的形狀

只要能簡單抓出臉和後腦勺的形狀，就能表達臉的方向。用從頭頂通過耳朵前方、並連接到下巴尖端的線，分成臉和後腦勺，仔細來觀察吧！

面向斜前方的臉

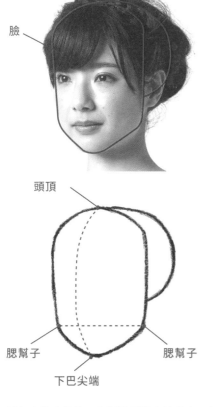

側臉

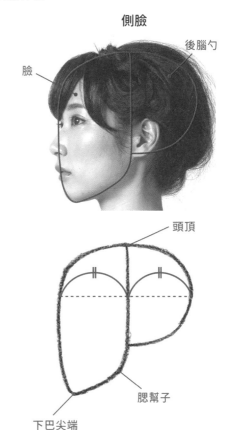

▲ 斜向右前方的臉，左半臉看起來比較大。相較於正面的臉，可以看到一點後腦勺。

▲ 側臉的臉蛋和後腦勺，寬度看起來幾乎一樣。右半臉看不見了。

❷ 抓出臉的正中線

從頭頂到下巴，通過臉表面的線，稱作「正中線」。不用顧慮鼻子和嘴巴等細部的凹凸，用簡單的線條抓出來就好。朝正面時是直線，越轉向側面，就會越變成沿著輪廓的曲線。

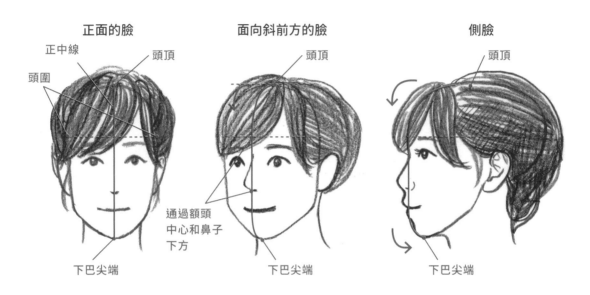

❷ 臉縱橫比例的變化

以人體比例為基準的臉蛋縱橫比例，從正面看是 3：2 的長方形，越轉向側面就會越接近正方形。從正面轉成側臉時，必須慢慢增加側面的寬度。

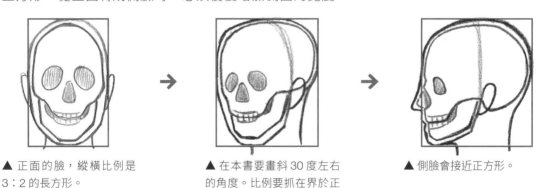

▲ 正面的臉，縱橫比例是 3：2 的長方形。

▲ 在本書要畫斜 30 度左右的角度。比例要抓在界於正面和側臉中間。

▲ 側臉會接近正方形。

08 畫面向斜前方的臉

✏ Work

應用畫正面臉的技法，畫出面向斜前方的臉吧！

⊙ 畫容易取得平衡的角度

以頭頂為軸心轉動頭，後方的形狀會越變越小，前方的形狀會越變越大。此外，頭頂和下巴尖端錯開的幅度也會越來越大。在這裡，我們來畫左右大小容易取得平衡、頭頂和下巴錯開較少的「（以模特兒的立場）往右轉 30 度的臉」。

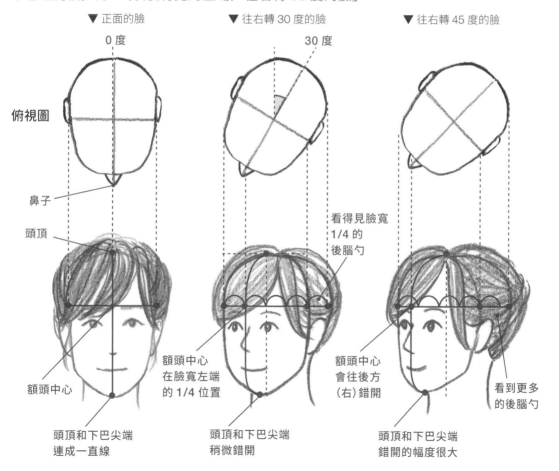

▼ 正面的臉　　　　　　▼ 往右轉 30 度的臉　　　　　　▼ 往右轉 45 度的臉

0 度　　　　　　　　　30 度

俯視圖

鼻子

頭頂

看得見臉寬 1/4 的後腦勺

額頭中心

額頭中心在臉寬左端的 1/4 位置

額頭中心會往後方（右）錯開

看到更多的後腦勺

頭頂和下巴尖端連成一直線

頭頂和下巴尖端稍微錯開

頭頂和下巴尖端錯開的幅度很大

● 畫往右轉 30 度的臉

1 參考第 40-41 頁,畫好正面臉的輪廓後,將下巴尖端往左挪一點。畫出頭圍、眼睛、腮幫子的輔助線。

2 在頭圍輔助線從左端算來 1/4 的位置畫出中心點,用緩和的曲線將頭頂和額頭中心連起來,拉出額頭的正中線。

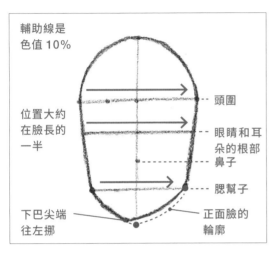

輔助線是色值 10%

位置大約在臉長的一半

頭圍

眼睛和耳朵的根部
鼻子

腮幫子

下巴尖端往左挪

正面臉的輪廓

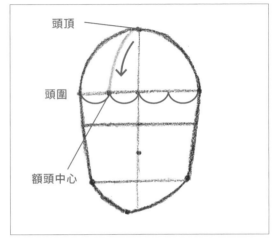

頭頂

頭圍

額頭中心

3 用縱線畫出額頭中心到腮幫子的輔助線,並和下巴尖端的點連起來。

完成 將步驟 **2-3** 畫的正中線,修飾成自然的弧線。接著在下圖的位置畫出鼻子的點。

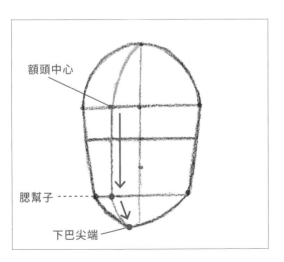

額頭中心

腮幫子

下巴尖端

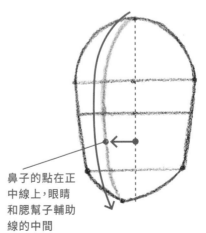

鼻子的點在正中線上,眼睛和腮幫子輔助線的中間

◉ 畫耳朵、脖子和後腦勺

1 在耳朵根部到鼻子與腮幫子中間的位置，畫出耳朵。

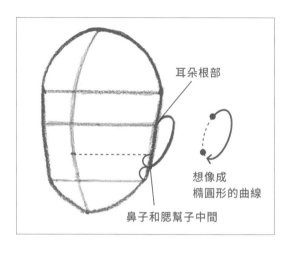

耳朵根部

想像成
橢圓形的曲線

鼻子和腮幫子中間

2 參考下圖的①和②，畫出脖子。接著，在頭圍輔助線往右延伸臉寬 1/4 長度的位置，畫出後腦勺的點。

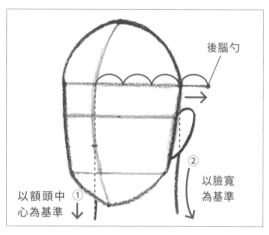

後腦勺

以額頭中
心為基準 ①

② 以臉寬
為基準

完成 將頭頂和後腦勺用弧線連起來，把弧線延伸到耳朵後，畫出後腦勺的形狀。修飾過線條後就完成了。

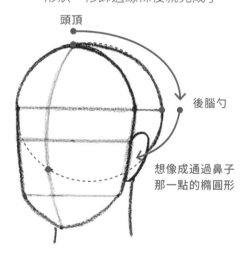

頭頂

後腦勺

想像成通過鼻子
那一點的橢圓形

✌ **練習的訣竅**

脖子是橢圓形的，靠近後腦勺。角度不同，脖子的位置和粗細也會隨之改變。

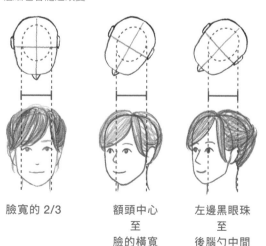

臉寬的 2/3

額頭中心
至
臉的橫寬

左邊黑眼珠
至
後腦勺中間

❷ 畫眼睛、鼻子、嘴巴

1 參考下圖的 ① - ③，在眼睛輔助線上畫出左右眼的黑眼珠。在這裡用簡單的黑點表示。

✌ 練習的訣竅

後方的黑眼珠並不會變得非常小。以正中線到左端的 1/3 寬度為基準，畫出左右相同大小的眼睛。

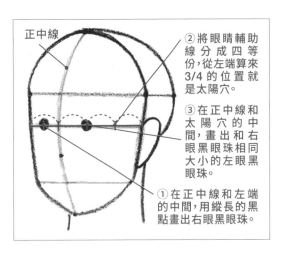

正中線

② 將眼睛輔助線分成四等份，從左端算來 3/4 的位置就是太陽穴。

③ 在正中線和太陽穴的中間，畫出和右眼黑眼珠相同大小的左眼黑眼珠。

① 在正中線和左端的中間，用縱長的黑點畫出右眼黑眼珠。

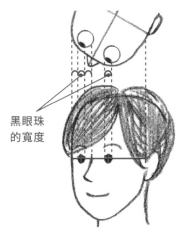

黑眼珠的寬度

2 以黑眼珠之間的寬度為基準，在腮幫子輔助線稍微上面一點的地方，畫出嘴角的點。

3 將步驟 2 畫的點用線連起來，這條線會成為嘴巴閉起來時的線。用弧線連起嘴角，就能畫出微笑的表情。

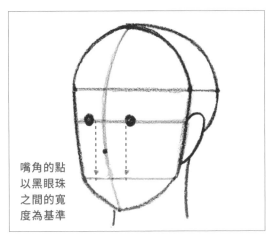

嘴角的點以黑眼珠之間的寬度為基準

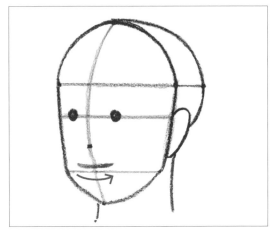

延伸鼻子左右兩邊的點，畫出鼻子。在這裡用簡單的橫線表示。

❷ 畫眼瞼、眉毛、頭髮

1 將太陽穴到正中線之間分成四等份，畫出點。這兩個點會成為眼頭和眼尾。

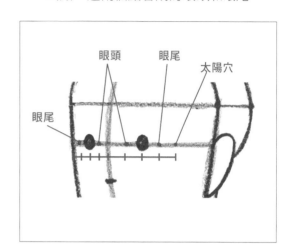

2 將眼頭和眼尾的點用弧線連起來，畫出眼瞼。在這裡用簡單線條表示上眼瞼。

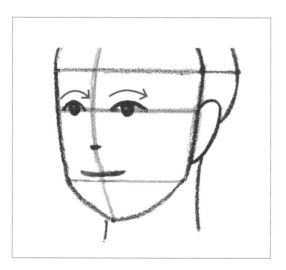

3 在頭圍和上眼瞼之間畫出眉毛。寬度和弧度畫成和眼瞼一樣就可以了。

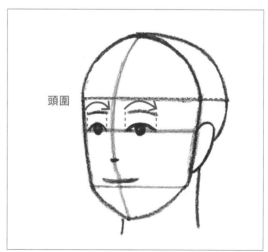

4 畫出瀏海的髮際線。大約在頭頂和頭圍中間畫出橫線。

5 以左臉太陽穴的位置為基準，將額頭寬度到耳朵根部連起來，畫出頭髮生長的範圍。

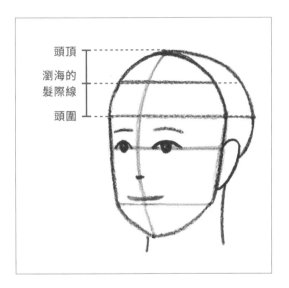

頭頂
瀏海的髮際線
頭圍

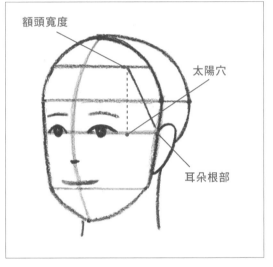

額頭寬度
太陽穴
耳朵根部

完成 擦去輔助線，將線條修飾過後就完成了。

✏ **動手畫畫看** 在鼻子的山根和鼻尖畫出點，和鼻子的點連起來，畫出更立體的鼻子吧！

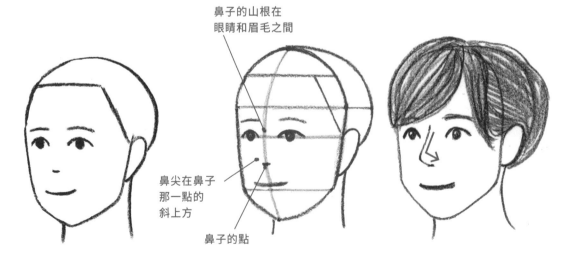

鼻子的山根在眼睛和眉毛之間

鼻尖在鼻子那一點的斜上方

鼻子的點

✏️ **動手畫畫看**　以轉換成簡單形狀的圖當作基準，畫出臉的速繪吧！

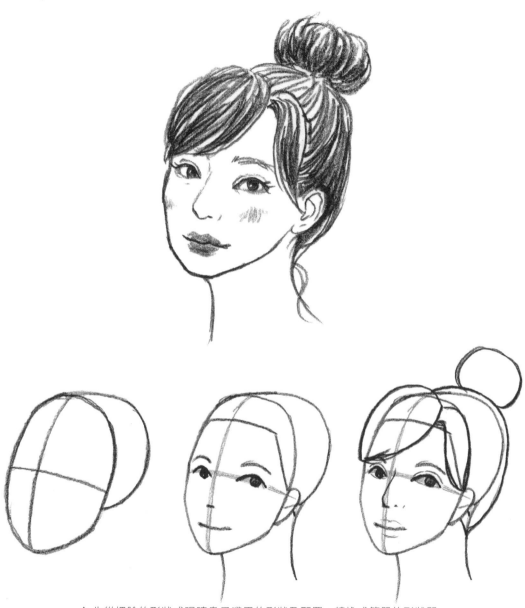

▲ 先從把臉的形狀或眼睛鼻子嘴巴的形狀及配置，轉換成簡單的形狀開始，就能畫出自然的比例。

065

09

✏ Work

畫側臉

運用畫正面臉的技法,畫出側臉吧!

◉ 畫臉和後腦勺的形狀

相較於正面的臉,後腦勺的後方會讓橫寬往左右延展。以寬度中心為分界線,抓出側臉和後腦勺的形狀,就能畫得非常勻稱。

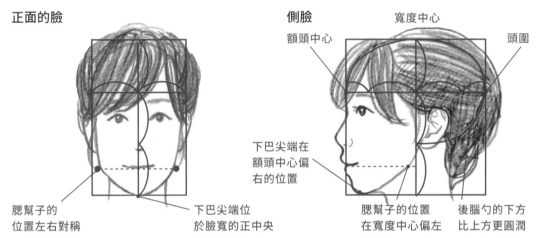

正面的臉

腮幫子的位置左右對稱

下巴尖端位置於臉寬的正中央

側臉　寬度中心

額頭中心　頭圍

下巴尖端在額頭中心偏右的位置

腮幫子的位置在寬度中心偏左

後腦勺的下方比上方更圓潤

1 參考第 40 頁的步驟 **2**,將橫線(頭圍的輔助線)拉長半徑的 1/3 左右,畫出半圓形。

2 參考練習的訣竅,將頭圍和頭與下巴的銜接點,用弧線連起來。

👆 **練習的訣竅**

從頭圍到頭和下巴的銜接點,要想像成繞遠路的感覺去畫出弧線。

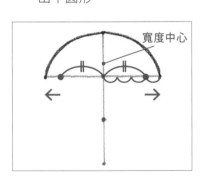

寬度中心

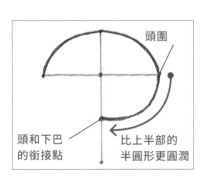

頭圍

頭和下巴的銜接點

比上半部的半圓形更圓潤

若用最短距離畫,會不夠圓潤

3 從作為輔助線的縱線下端，往左拉出橫線，參考左頁的圖，畫出下巴尖端的點。

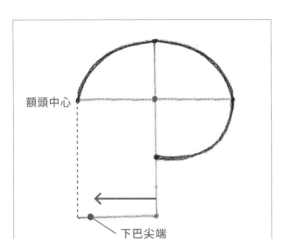

額頭中心

下巴尖端
在額頭中心偏右的位置

4 從頭和下巴的銜接點與下端的正中間，往左拉出橫線，參考左頁的圖，畫出腮幫子的點。

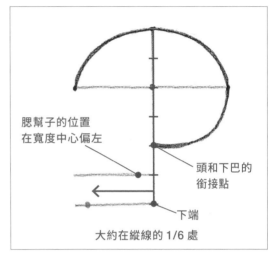

腮幫子的位置
在寬度中心偏左

頭和下巴的
銜接點

下端

大約在縱線的 1/6 處

5 從額頭中心到腮幫子輔助線，往下拉出直線。此外，頭和下巴的銜接點與腮幫子的點，用直線連起來。

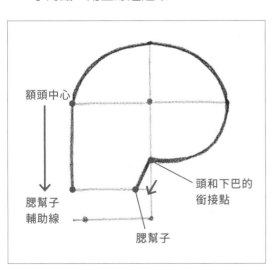

額頭中心

腮幫子
輔助線

頭和下巴的
銜接點

腮幫子

完成 將步驟 **5** 畫的線，用線和下巴尖端連起來，就完成了。

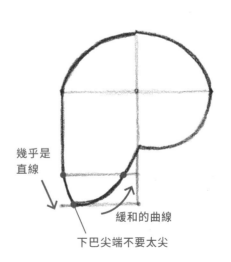

幾乎是
直線

緩和的曲線

下巴尖端不要太尖

⊙ 畫耳朵和脖子

1 在臉長的中間位置拉出橫線，作為耳朵根部的輔助線。這條線也會成為眼睛的輔助線。

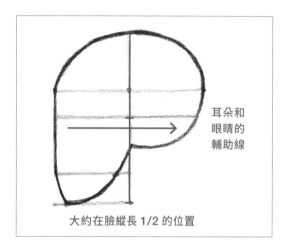

耳朵和眼睛的輔助線

大約在臉縱長 1/2 的位置

2 將銜接腮幫子、頭和下巴銜接點的線條延長，作為輔助線。將這條線和步驟 **1** 畫的線的交叉點，當作耳朵上方的根部，畫出耳朵。

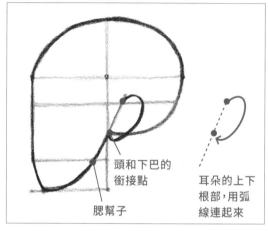

頭和下巴的銜接點

腮幫子

耳朵的上下根部，用弧線連起來

3 參考下圖的位置，從①下巴和腮幫子之間、②耳朵後方拉出斜線，這會變成脖子。

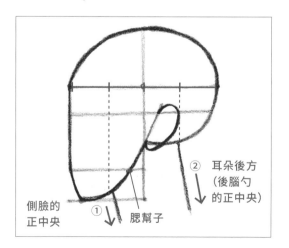

側臉的正中央

① 腮幫子

② 耳朵後方（後腦勺的正中央）

完成 以下巴尖端和脖子、頭圍和腮幫子的位置為基準，將後腦勺到脖子用緩和的曲線連起來後，就完成了。

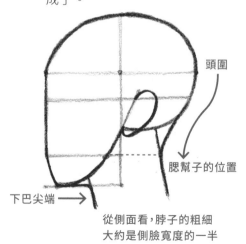

頭圍

腮幫子的位置

下巴尖端 →

從側面看，脖子的粗細大約是側臉寬度的一半

❍ 畫眼睛、鼻子、嘴巴

1 在眼睛輔助線上畫出黑眼珠。在正中線和太陽穴的中間，用縱長的黑點來表示。

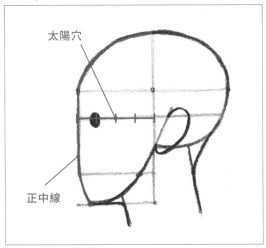

👆 **練習的訣竅**

相較於面向斜前方的臉，側臉的太陽穴到耳朵根部的幅度，看起來更寬。從正中線到寬度中心 1/2 的位置，就是太陽穴。

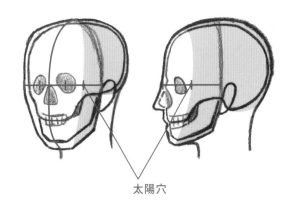

太陽穴

2 從鼻子的點往左拉出橫線，這條線會成為鼻子的高度。

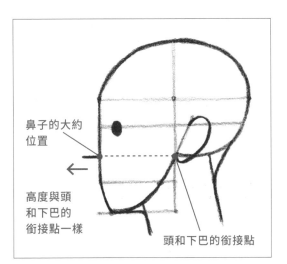

鼻子的大約位置

高度與頭和下巴的銜接點一樣

頭和下巴的銜接點

3 從眼睛輔助線上方到鼻尖，用直線連起來，畫出鼻子。

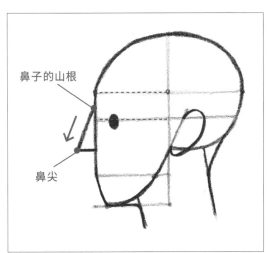

鼻子的山根

鼻尖

4 以黑眼珠位置為基準，在腮幫子輔助線偏上的地方，畫出嘴角的點。

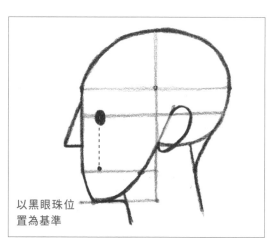

以黑眼珠位置為基準

5 將步驟 **4** 畫的點和正中線用線連起來。這條線會成為嘴巴閉起來時的線。在這裡用簡單的橫線表示。

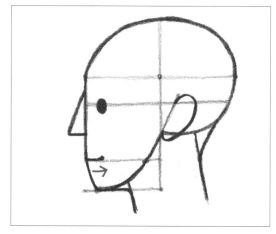

6 畫嘴唇的凹凸。連接鼻尖和下巴尖端，用這條線作為輔助線，均分成三等份並畫出點。

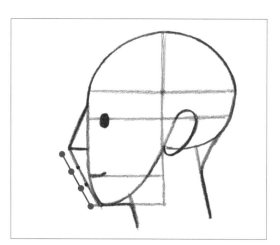

完成 將步驟 **6** 畫的點和臉的輪廓線連起來，把銳角修飾成圓角後就完成了。

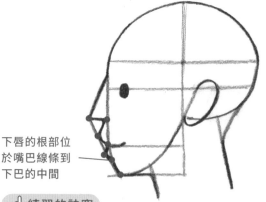

下唇的根部位於嘴巴線條到下巴的中間

👆 練習的訣竅

先用直線畫出來再修飾銳角，比較不容易變形。

◎ 畫眼瞼、眉毛、頭髮

1 在黑眼珠和太陽穴的正中央，畫出眼尾的點。

✋ **練習的訣竅**

側面的眼睛看不到眼頭，眼瞼的形狀也會改變。

太陽穴

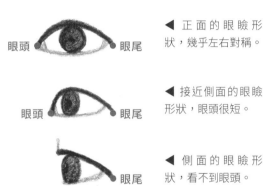

眼頭　　　　眼尾

◀ 正面的眼瞼形狀，幾乎左右對稱。

眼頭　　　　眼尾

◀ 接近側面的眼瞼形狀，眼頭很短。

眼尾

◀ 側面的眼瞼形狀，看不到眼頭。

2 參考練習的訣竅，用弧線連接眼頭和眼尾，畫出上眼瞼的形狀。

3 在頭圍和上眼瞼之間畫出眉毛。寬度和弧度畫成和眼瞼一樣就可以了。

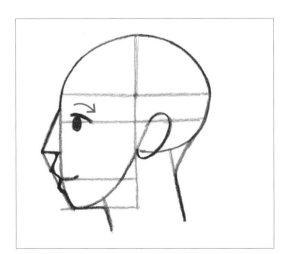

頭圍

4 畫出瀏海的髮際線。以頭頂和頭圍中間為基準，畫出橫線。

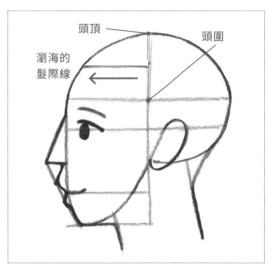

頭頂
頭圍
瀏海的髮際線

5 以太陽穴位置為基準，畫出額頭寬度兩端的點，通過耳朵根部並和脖子連起來，畫出頭髮生長的範圍。

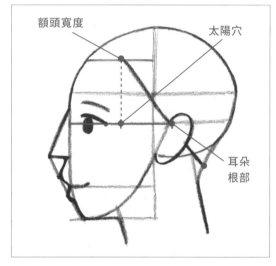

額頭寬度
太陽穴
耳朵根部

完成 擦去輔助線就完成了。

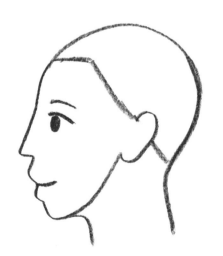

✏️ **動手畫畫看**

將輪廓線修圓，畫出女性的側臉吧！

1 從頭頂上方到額頭寬度，用直線畫出分界線。

2 從頭頂的分界線，沿著後腦勺畫出曲線。畫到髮尾就完成了。

頭頂偏上

額頭寬度

頭頂

髮尾

完成　畫好頭髮整體的色值，就完成了。

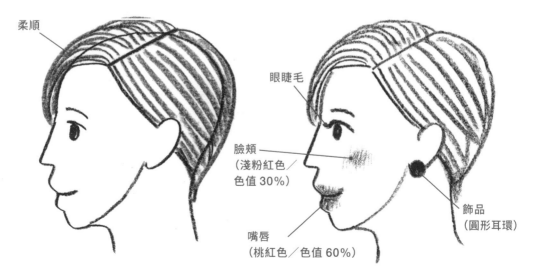

柔順

動手畫畫看　試著畫出飾品或眼睫毛，還有臉頰或嘴唇的色值吧！

眼睫毛

臉頰
（淺粉紅色／
色值 30％）

飾品
（圓形耳環）

嘴唇
（桃紅色／色值 60％）

▲ 畫的時候注意骨架。

▲ 畫出大概的形狀。

▲ 畫出細節。

[人物畫]
瞭解骨架和比例後，頭身和整體平衡就不會變形。

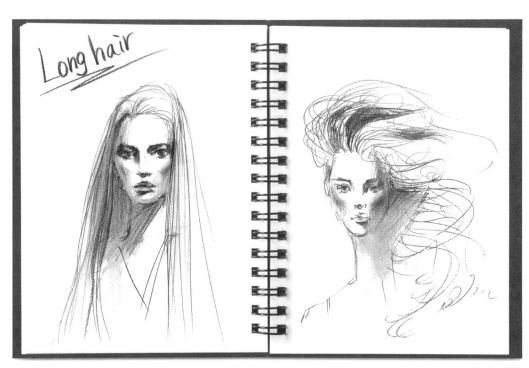

Long hair

[髮型和彩妝速繪]
畫頭髮時，用融合形容詞的線條去畫，可以表現髮絲的觸感。

魔女的臉

　　大家有沒有想像過，自己的臉在幾年後、甚至幾十年後，會變成什麼樣子？可不只是頭髮變白、皺紋增加而已。臉是由頭和下巴兩個部分所構成，頭會在少年期（5-14歲）後半，就發育成和成人一樣的大小，下巴則會持續發育到青年期（15-24歲），因此臉整體的大小、眼睛鼻子嘴巴的位置及間隔，這些比例都會隨著年齡改變。從青年期到老年期（65歲以上），脂肪會流失，骨骼也會變薄，牙齒脫落後，比例會恢復到和少年期一樣，但鼻骨會持續發育，所以五官會變深，眼神也會變得銳利。

　　童話故事中出現的魔女長相，下巴骨骼很薄，脂肪流失，皮膚也鬆弛了，但比例是小孩子的比例。偏偏她有很高的鷹勾鼻，五官很深，眼神銳利，臉上滿是皺紋，表情也很兇。這個長相是以解剖學的立場，去想像活了好幾百年的人後所畫出來的。

　　不只是魔女那樣的老太婆，只要學過美術解剖學，瞭解人臉的構造和功能，以及發育的過程，即使不看模特兒，也能畫出男女老少等不同的角色。

第 **3** 章

畫身體

或許很多人都認為，畫出均衡的人體，是一件門檻很高的事。但只要瞭解骨架和胖瘦等重點，就能畫出勻稱的人體。即使是有動作的姿勢，比例也不會變形，一起來練習吧！

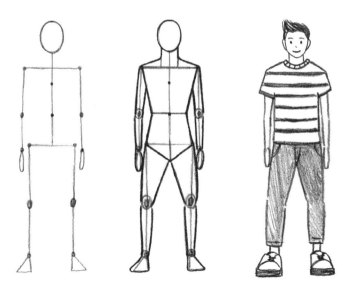

01

📖 Study

用骨架抓出人體形狀

注意骨骼和關節再畫，就能表現出逼真的人體形狀和動作。

◉ 用骨骼和關節抓出來

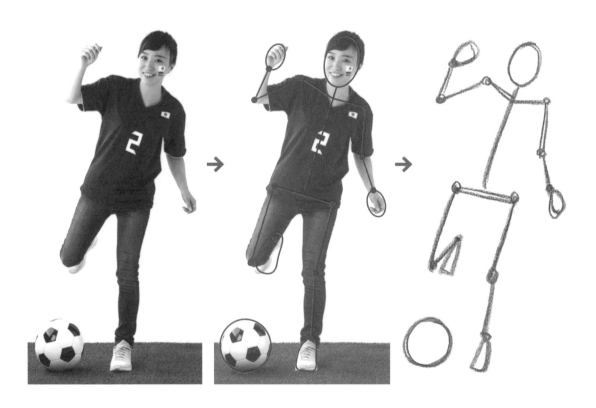

▲ 一次看到表情和衣服皺褶等過多的資訊，不知道從哪裡開始下筆。

▲ 首先鎖定骨骼和關節。尤其要仔細觀察脊椎骨的動作，以及肩膀和腰的傾斜度。瞭解頭身後，就能抓出骨骼和關節。

▲ 若能抓出骨架，即使加上細節，比例和整體平衡也不會變形。

● 瞭解頭身

瞭解整個身體的骨架比例（頭身）後，即使模特兒的骨架很難看出來，也能畫出維持自然平衡的人體。

成人男性的基本頭身＝約8頭身

正中線（中心軸）

第 1 個頭…下巴尖端

第 2 個頭…胸部

第 3 個頭…手肘

手臂

第 4 個頭…大腿根部

手

第 5 個頭…指尖

第 6 個頭…膝關節的下緣

腿

第 7 個頭…小腿

第 8 個頭…腳跟

腳

👆 練習的訣竅

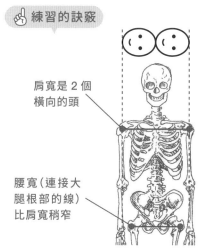

肩寬是 2 個橫向的頭

腰寬（連接大腿根部的線）比肩寬稍窄

身高的一半是上半身與下半身的分界線

👆 練習的訣竅

正中線指的是將身體分成左右兩半的中心軸（身體軸心）。

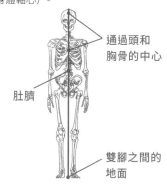

通過頭和胸骨的中心

肚臍

雙腳之間的地面

079

02

✎ Work

畫人的形狀

參考頭身，試著只用最基本的關節，畫出正面的人的形狀吧！

--

◉ 畫正面人物

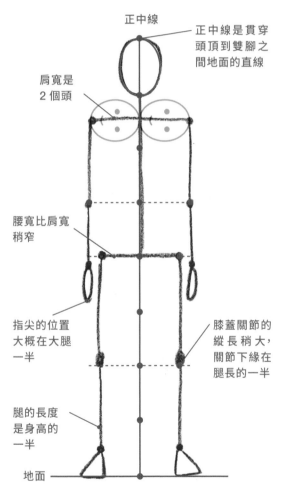

正中線

正中線是貫穿
頭頂到雙腳之
間地面的直線

肩寬是
2個頭

腰寬比肩寬
稍窄

指尖的位置
大概在大腿
一半

膝蓋關節的
縱長稍大，
關節下緣在
腿長的一半

腿的長度
是身高的
一半

地面

▲ 朝正面站立，8頭身的人體形狀。

1 畫正中線作為輔助線，在分成四等份的位置畫出點；接著畫出正面的臉，頭頂和胸部的中央是下巴尖端。

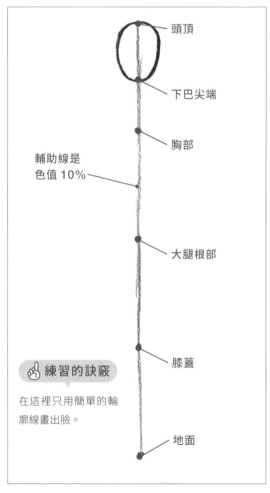

頭頂

下巴尖端

胸部

輔助線是
色值10%

大腿根部

膝蓋

地面

🖑 練習的訣竅

在這裡只用簡單的輪廓線畫出臉。

2 畫肩膀和腿。肩膀和大腿根部的關節用黑點表示。從大腿根部往下畫出腿，膝蓋關節用縱長的黑點來表示。

完成 從肩膀關節往下畫出手臂，手肘的關節用黑點表示。描過脖子和脊椎骨的線（下巴尖端到腰部）後就完成了。

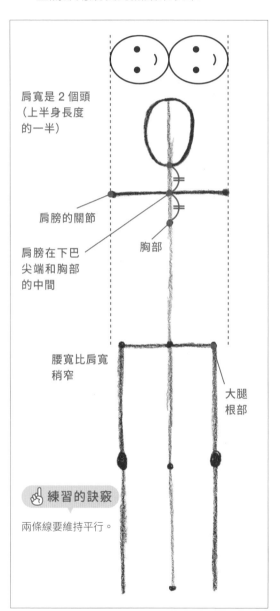

肩寬是 2 個頭
（上半身長度
的一半）

肩膀的關節

肩膀在下巴
尖端和胸部
的中間

胸部

腰寬比肩寬
稍窄

大腿
根部

☝ 練習的訣竅

兩條線要維持平行。

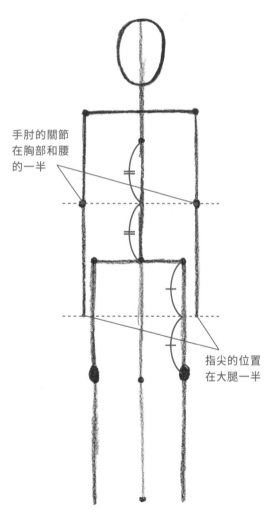

手肘的關節
在胸部和腰
的一半

指尖的位置
在大腿一半

081

◉ 畫手和腳

1 在手腕和腳踝的關節上畫黑點。

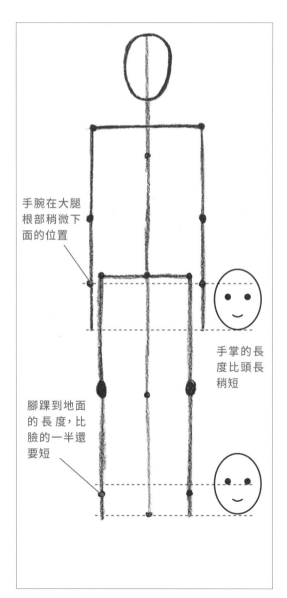

手腕在大腿根部稍微下面的位置

手掌的長度比頭長稍短

腳踝到地面的長度，比臉的一半還要短

👌 **練習的訣竅**

比較看看手腳和臉的大小吧！

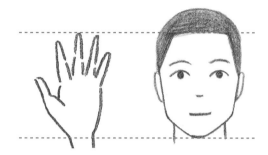

▲ 手腕到中指指尖，差不多等於下巴尖端到額頭的長度。

▲ 腳踝到腳尖，比臉的縱長一半還要短。

▲ 腳跟到腳尖，幾乎等於臉的縱長。

2 畫從正面看的腳形，在這裡用簡單的直角三角形表示。

完成 畫從側面看的手掌，在這裡用簡單的細長橢圓形表示。擦去輔助線，修飾過線條後就完成了。

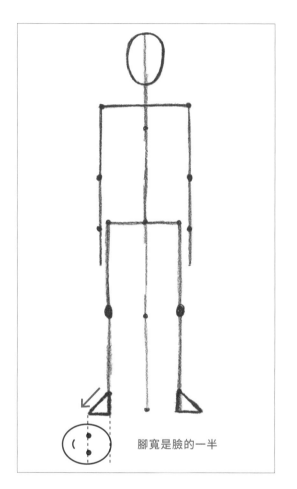

脚寬是臉的一半

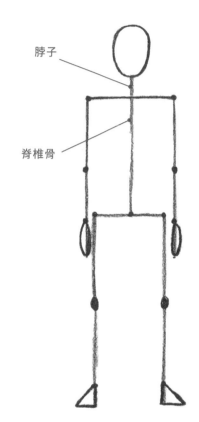

脖子

脊椎骨

 練習的訣竅

將手腳轉換成簡單的形狀。

朝小指展開的直角三角形

腳跟在腳踝偏後的位置

想像成隔熱手套的樣子

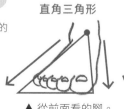

▲ 從前面看的腳。　▲ 從側面看的腳。

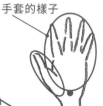

▲ 張開的手。　▲ 從側面看的手。

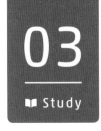

03 表現人的動作

學習如何抓出動態姿勢的正中線和骨架。

❯ 用 S 形表示正中線

重心放在其中一條腿，另一條腿的膝蓋稍微彎曲，正中線呈現 S 形的姿勢，稱作「對立式平衡」。從米洛的維納斯等古代美術盛行的時代，就會用這個姿勢來表現肉體的優美及躍動感。讓正中線呈現 S 形曲線，就能表現動態的姿勢。

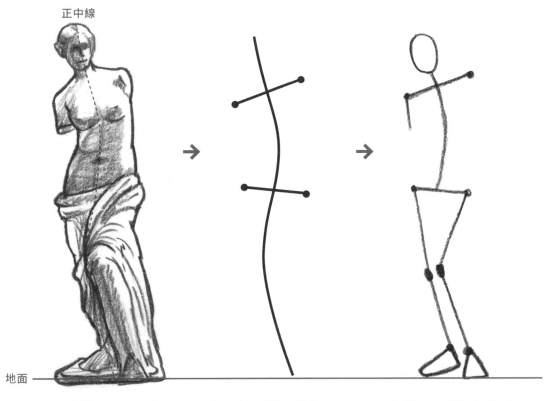

▲ 正中線從頭頂，經過肚臍、承受體重的腿，到達地面。

▲ 正中線呈現 S 形曲線，肩膀和腰的傾斜度並非左右對稱。

▲ 抓出正中線和骨架，就能表現動態的姿勢。

◉ 打破左右平衡

站立之類的靜態姿勢，幾乎都是左右對稱。改變重心或肩膀及腰部的傾斜度，打破平衡讓左右不對稱，就能表現動態的姿勢。

▲ 站立時，體重均衡地落在左右腳時，正中線就會到達雙腳之間的地面。

▲ 重心放在其中一腳時，正中線會朝重心落下的位置，勾勒出弧線。

▲ 肩膀和腰部的傾斜左右不對稱時，為了維持平衡，腰部往下那一側的腿會自然彎曲。

🖑 **練習的訣竅**　實際擺出姿勢，確認身體的動作吧！

04

✏ Work

畫動態的動作

本單元要以 S 形的正中線作為輔助線，畫出米洛的維納斯姿勢。

--

◐ 畫 S 形的正中線

先畫出沒有手臂的米洛維納斯的動作。

頭頂往讀者的左邊傾斜

肩寬是 2 個頭

右肩往下

胸部偏向往讀者的右邊

右腰往上抬

下半身的正中線會通過承受體重的腿

右膝

左膝往內側彎

地面

※ 右肩、左膝等身體部位的方向標示，以你要畫的對象的左右為準。

1 畫出第80頁的正中線，將頭頂和膝蓋的點往左移，胸部的點往右移。

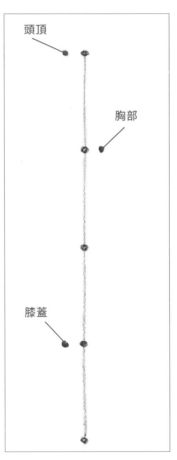

頭頂

胸部

膝蓋

完成

將步驟 **1** 移動的三個點，和大腿根部的點、地面的點，共五個點用曲線連成 S 形。

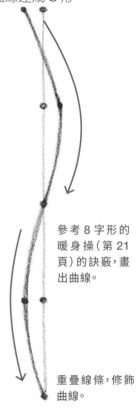

參考 8 字形的暖身操（第 21 頁）的訣竅，畫出曲線。

重疊線條，修飾曲線。

◎ 畫骨架

1 把正面的臉斜著畫，讓上端和胸部一半的位置，正好是下巴尖端。

2 畫肩膀和腰部，並和正中線形成直角。肩膀和大腿根部的關節，用黑點表示。

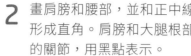
練習的訣竅

可以轉動紙張來畫，讓想畫的線條維持水平。

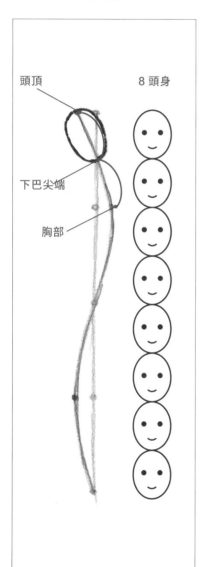

頭頂

8 頭身

下巴尖端

胸部

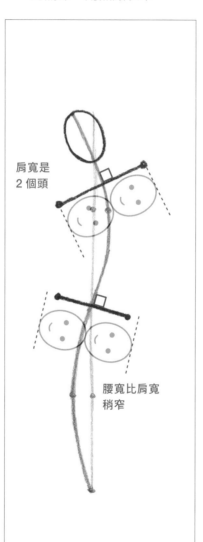

肩寬是2 個頭

腰寬比肩寬稍窄

▲ 畫臉或肩膀時。

▲ 畫腰部時。

3 連接右腿根部的關節和正中線下端，
畫出腿，用縱長的黑點畫出右膝關節。

4 畫膝蓋往內側彎的左腿。①在大腿根部
的關節垂直落地的位置，畫出腳跟的
點。②在一半的高度，用縱長的黑點畫
出膝蓋關節。

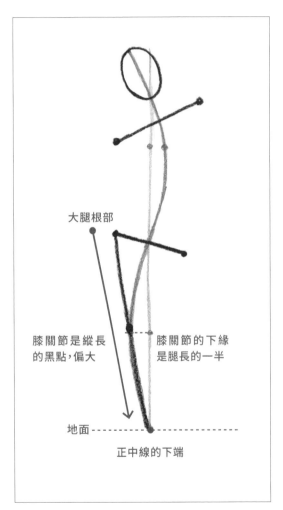

大腿根部

膝關節是縱長
的黑點，偏大

膝關節的下緣
是腿長的一半

地面

正中線的下端

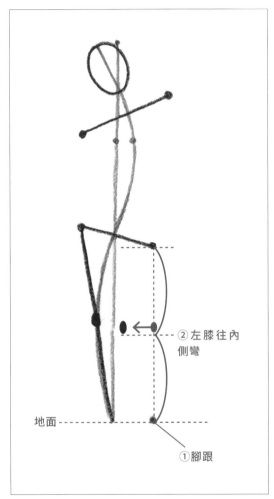

②左膝往內
側彎

地面

①腳跟

☝ 練習的訣竅

重心放在單腳時，正中線會通過承受體重的那條腿。

☝ 練習的訣竅

不要改變腳跟的位置，讓一邊的腰往下傾斜，膝蓋就會
自然彎曲。

完成

畫出腿，修飾過脖子和脊椎
骨的線條後就完成了。

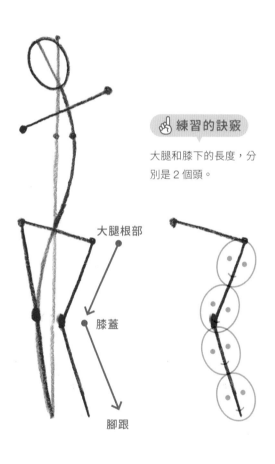

👆 **練習的訣竅**

大腿和膝下的長度，分
別是 2 個頭。

大腿根部

膝蓋

腳跟

❷ 畫腳

1 用黑點畫出腳踝的關節。

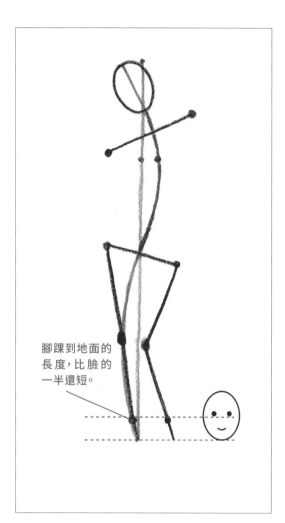

腳踝到地面的
長度，比臉的
一半還短。

2 右腳畫成橫向，左腳畫成正面的形狀。
在這裡用簡單的三角形表示。

完成 擦去輔助線，將線條修飾過後就
完成了。

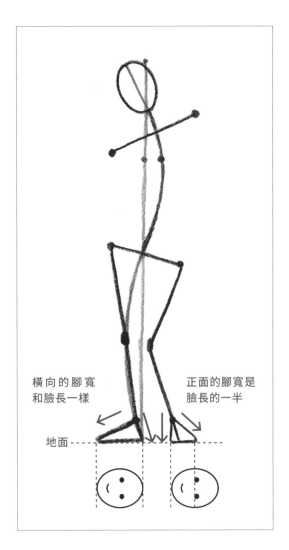

橫向的腳寬
和臉長一樣

正面的腳寬是
臉長的一半

地面----

☝ 練習的訣竅

現在的米洛維納斯缺了
很多部位，雙臂的姿勢
有各種說法。

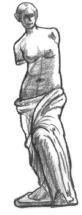

☝ 練習的訣竅

正面的腳，寬度大約是橫向的一半。

動手畫畫看 想像雙臂的姿勢，自由地畫畫看吧！

動手畫畫看 試著畫出各種姿勢吧！

 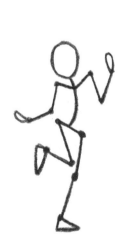 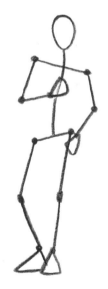

▲ 大衛像（米開朗基羅作）的骨架。

▲ 強調S形曲線會更有女人味。

▲ 小孩的頭身比大人要小。

▲ S形曲線的彎度較弱，比較男性化。

抓出身體的形狀

說明如何抓出人體形狀，才能更接近真實的人體。

◉ 將身體形狀轉換成簡單圖形

畫身體的形狀乍看很難，但不論男女，都有軀體、手臂、雙腿、脖子和頭這些構造，沒有什麼不同。只要把各部位轉換成簡單的形狀，就能表達身體的形狀。

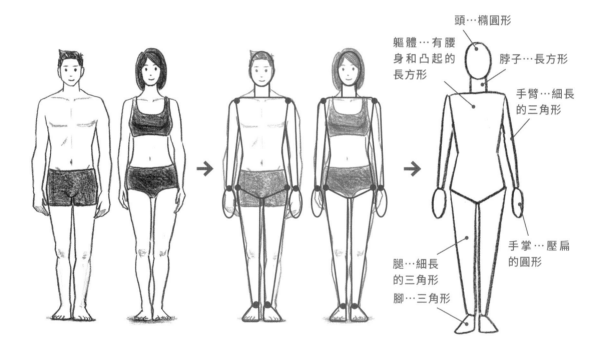

頭…橢圓形

軀體…有腰身和凸起的長方形

脖子…長方形

手臂…細長的三角形

手掌…壓扁的圓形

腿…細長的三角形
腳…三角形

▲ 若企圖沿著輪廓線畫，會把注意力放在體型差異和細微的凹凸，不知道該如何抓出形狀。

▲ 看得出軀體和手臂、雙腿、脖子連在一起，且分別和手、腳、頭連接。

▲ 可以將軀體用有腰身的長方形、手臂和雙腿用細長的倒三角形、手用圓形、腳用三角形來表示。

⊙ 軀體是由胸部、腹部、腰部所構成

軀體的形狀，從肩膀到腹部有肋骨的部分，稱作胸部；從腹部到胯下有骨盆的部分，稱作腰部。腹部指的是肋骨和骨盆之間的腰圍部，彎曲身體時，腹部會往前後左右伸縮。

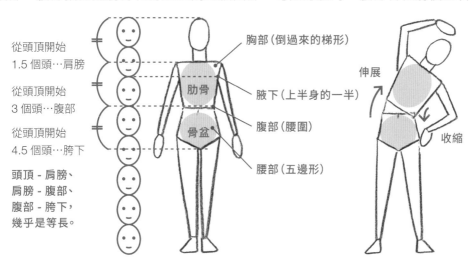

從頭頂開始
1.5 個頭…肩膀

從頭頂開始
3 個頭…腹部

從頭頂開始
4.5 個頭…胯下

頭頂 - 肩膀、
肩膀 - 腹部、
腹部 - 胯下，
幾乎是等長。

胸部（倒過來的梯形）

肋骨

腋下（上半身的一半）

骨盆

腹部（腰圍）

腰部（五邊形）

伸展

收縮

⊙ 連接關節

手臂和雙腿、手肘和膝蓋、手腕和腳踝，這些關節會轉動。把關節的形狀視為圓形，將關節之間用線條連起來，頭身和整體平衡就不會變形。

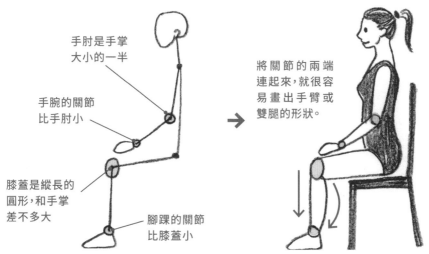

手肘是手掌
大小的一半

手腕的關節
比手肘小

膝蓋是縱長的
圓形，和手掌
差不多大

腳踝的關節
比膝蓋小

將關節的兩端
連起來，就很容
易畫出手臂或
雙腿的形狀。

畫正面的身體

在骨架上疊上身體輪廓，逐步畫出身體。

◉ 畫軀體

1 參考第 80-83 頁，畫出骨架作為輔助線，在上半身分成四等份的位置畫出點。

2 畫一條通過腹部的點的橫線，長度比腰寬稍微短一點。

3 將肩膀兩端和腹部兩端連起來，畫出倒過來的梯形作為胸部。

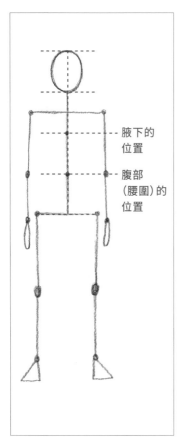

腋下的位置

腹部（腰圍）的位置

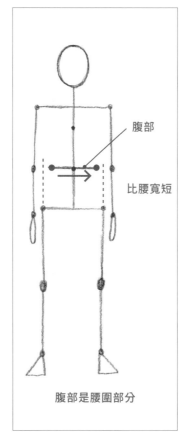

腹部

比腰寬短

腹部是腰圍部分

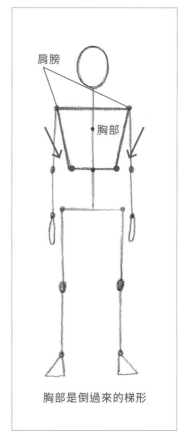

肩膀

胸部

胸部是倒過來的梯形

4 畫腰部。往下延伸正中線，讓肩膀到腹部、腹部到胯下等長。

完成

連結胯下的點和大腿根部的關節兩端，並和腹部連起來。修飾過軀體的形狀後就完成了。

◐ 畫脖子和肩膀

1 畫脖子。參考練習的訣竅，從臉往下拉出線條。

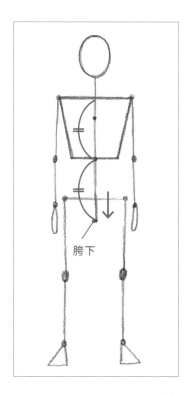

胯下

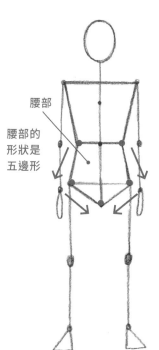

腰部

腰部的形狀是五邊形

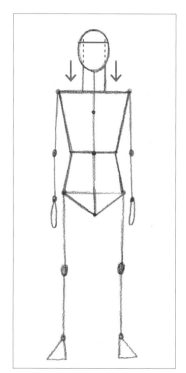

第 **3** 章 畫身體

✏ **動手畫畫看**

是否強調腰身，可以區分成人女性和女孩子的差異。

▲ 腰身明顯。 ▲ 腰身不明顯。

👆 **練習的訣竅**

正面的脖子粗細，位置大約在臉寬的1/6。

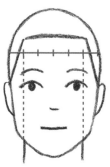

完成 從脖子的線中央，往肩膀關節兩端拉出斜線。連起脖子到肩膀、軀體的線條，修飾過後就完成了。

◉ 畫手臂和雙腿

1　（手臂）手肘關節畫一個大一圈的圓形，在手腕關節畫一個比手肘小一圈的圓形。

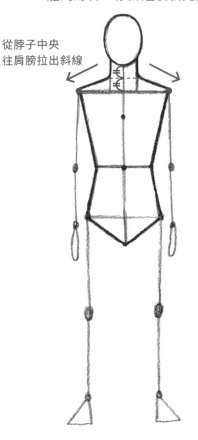

從脖子中央
往肩膀拉出斜線

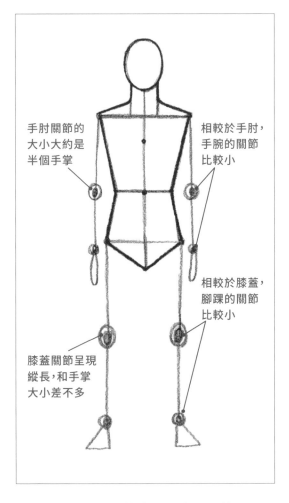

手肘關節的
大小大約是
半個手掌

相較於手肘，
手腕的關節
比較小

相較於膝蓋，
腳踝的關節
比較小

膝蓋關節呈現
縱長，和手掌
大小差不多

✏ 動手畫畫看

用曲線修飾輪廓線，把銳角修圓，就會變成較有女人味的軀體。

隆起的胸部
從腋下開始，
往下畫出弧線。

（雙腿）在膝蓋關節畫一個大一圈的圓形，在腳踝關節畫一個比膝蓋小一圈的圓形。

2 （手臂）畫上臂。將肩膀兩端和手肘圓形的外側、腋下和手肘圓形的內側連起來。

3 （手臂）畫前臂。將手肘圓形的兩端，和手腕圓形的兩端連起來。

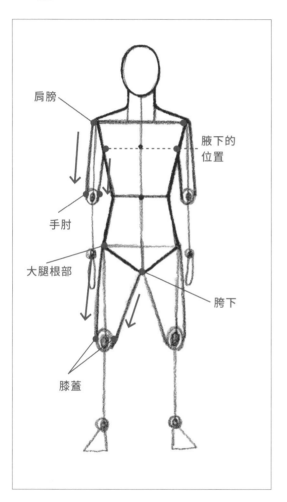

肩膀
腋下的位置
手肘
大腿根部
胯下
膝蓋

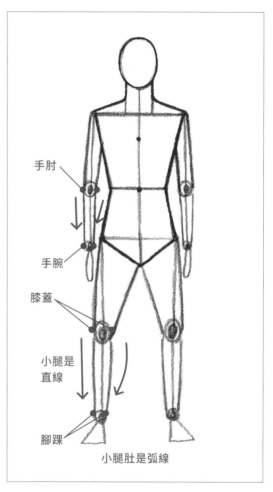

手肘
手腕
膝蓋
小腿是直線
腳踝
小腿肚是弧線

（雙腿）畫大腿。將腰部兩端和膝蓋圓形的外側、胯下和膝蓋圓形的內側連起來。

（雙腿）畫小腿和小腿肚。（小腿）將膝蓋外側和腳踝外側用直線連起來。（小腿肚）將膝蓋內側和腳踝內側用弧線連起來。

完成

從手腕兩端圈出手的形狀。同樣的，從腳踝兩端圈出腳的形狀。連起整體的輪廓線，修飾過後就完成了。

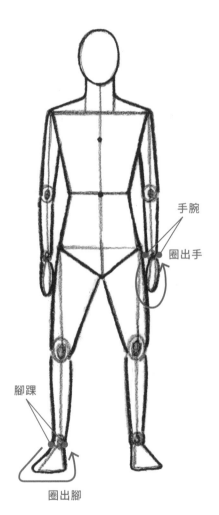

手腕

圈出手

腳踝

圈出腳

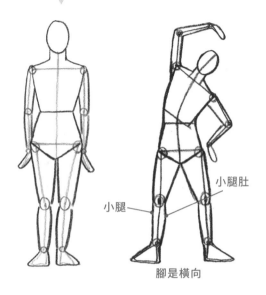

動手畫畫看　試著畫出各種姿勢吧！

小腿

小腿肚

腳是橫向

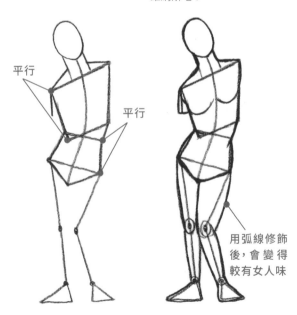

動手畫畫看　試著畫出第84頁的米洛的維納斯吧！

平行

平行

用弧線修飾後，會變得較有女人味

07

Study

掌握服裝的特徵

掌握樣式或觸感，可以表現出服裝的特徵。

❯ 轉換成簡單的形狀

試著將服裝轉換成圓形、三角形、四邊形這種簡單的形狀吧！

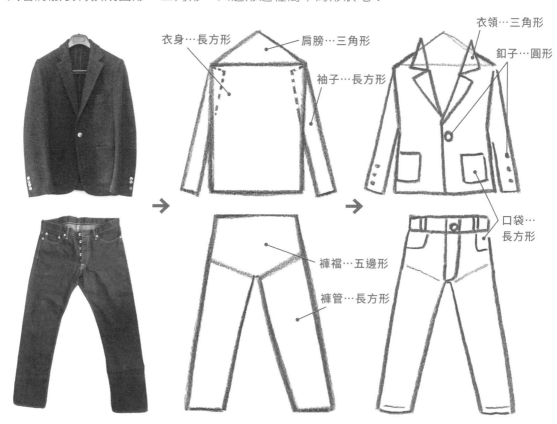

衣身…長方形　　　肩膀…三角形

袖子…長方形

衣領…三角形

釦子…圓形

口袋…長方形

褲襠…五邊形

褲管…長方形

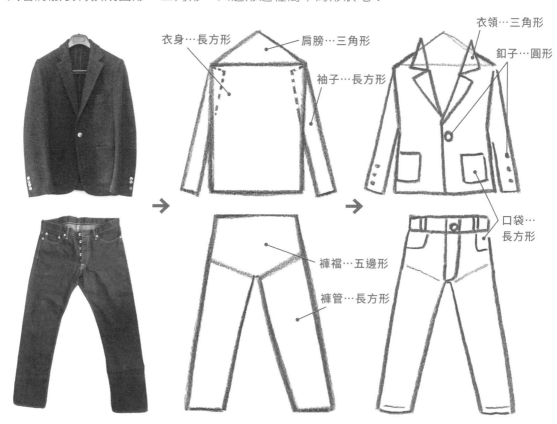

▲ 一次看到衣服複雜的樣式、質料、皺褶等過多的資訊，不知道從哪裡開始下筆。

▲ 首先試著轉換成簡單的形狀。尤其上衣要區分成肩膀、衣身、袖子等部位來抓出形狀。

▲ 看似複雜的衣領、口袋、釦子的形狀，也能轉換成圓形、三角形、四邊形。

第 **3** 章

畫身體

● 用線條表現聲音或觸感

用「蓬蓬的」、「皺巴巴」等形容詞表現線條，可以讓圖畫呈現質感。

以寬襬裙為例

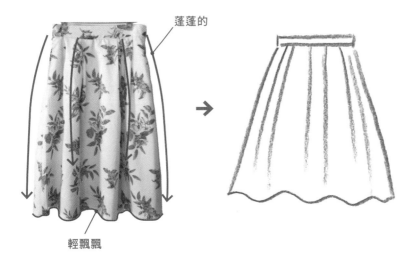

蓬蓬的

輕飄飄

☝ 練習的訣竅

「形容詞」是表現聲音或觸感的言語。試著用形容詞表現身邊的服裝，像是「硬挺的襯衫」、「蓬鬆的毛衣」等。

✏ 動手畫畫看

在基本的服裝樣式上，加上聲音或觸感、釦子或裝飾，畫出各式各樣的衣服吧！

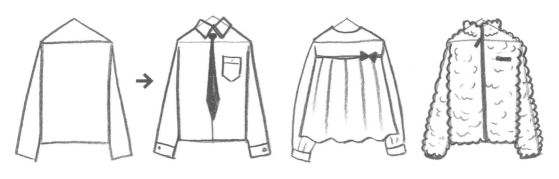

基本形狀　　　　▲ 硬挺的襯衫和領帶。　　　　▲ 輕飄飄的女襯衫。　　　　▲ 毛茸茸的刷毛外套。

08

✏ Work

畫穿著衣服的人

在身體的形狀上，畫出疊上去的衣服吧！

◉ 讓人物穿上 T 恤、褲子和鞋子

1 參考第 94-98 頁，畫出身體。

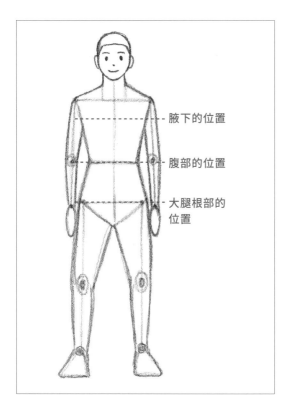

- 腋下的位置
- 腹部的位置
- 大腿根部的位置

✏ **動手畫畫看**

試著畫出正面的臉吧！

2 （T 恤）沿著肩膀斜線畫線。

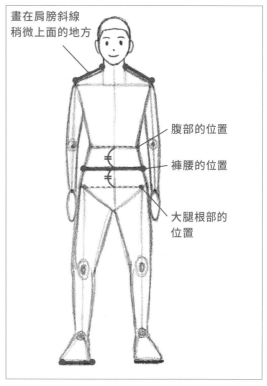

- 畫在肩膀斜線稍微上面的地方
- 腹部的位置
- 褲腰的位置
- 大腿根部的位置

（褲子）在腹部和大腿根部的中間，用橫線畫出褲腰。

（鞋子）沿著腳底畫出橫線。

3 將脖子和肩膀的分界線用弧線連起來，畫出衣領。

4 從肩膀和腋下到肩膀和手肘之間，用直線往斜下方畫出袖子。

✏️ **動手畫畫看**

試著在女性的身體上畫出衣服吧！

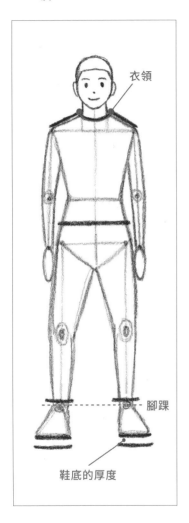

衣領

腳踝

鞋底的厚度

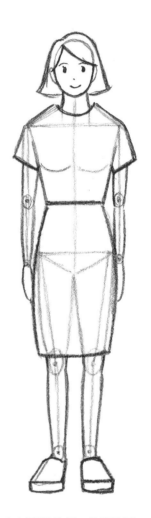

連起來

袖子

腰部邊邊

褲腳邊邊

腳踝

▲ 以窄裙為例，長度及膝，裙腰偏高。

（褲子）在腳踝偏上的地方，畫出褲腳。

（鞋子）在步驟 **2** 拉出的線下方，畫出鞋底的厚度。

（褲子）從腰部邊邊到褲腳邊邊，用線連起來。

（鞋子）腳踝稍微下面的地方畫出弧線，畫出鞋子的鞋口。

完成 從腋下往腰部拉線，畫出衣身的形狀。

✏️ **動手畫畫看** 試著加上細節，設計衣服的款式吧！

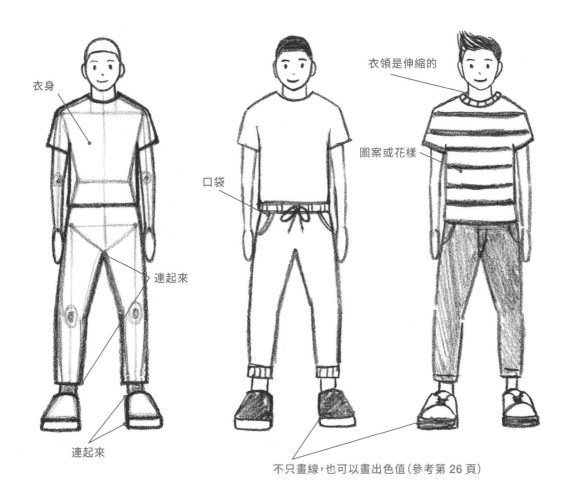

衣身

連起來

連起來

衣領是伸縮的

圖案或花樣

口袋

不只畫線，也可以畫出色值（參考第 26 頁）

（褲子）從胯下到褲腳內側，用線連起來。

（鞋子）從鞋口兩端到鞋底，用線連起來。

▲ 腰部有抽繩的休閒褲

▲ 把 T 恤下擺放出來

第 **3** 章 畫身體

09

Study

抓出側面身體的形狀

精準掌握畫側面身體的重點吧！

⊙ 上半身的正中線呈現「く字形」

脊椎骨從正面看是直線，但從側面看就會彎成 S 形。因此，肋骨會往後背、而骨盆會往腹部傾斜，通過身體前方的正中線，會呈現「く字形」。只要抓出上半身的正中線，就能畫出側面的身體。此外，強調く的角度，可以表現充滿女人味的體型。

男性

- 脊椎骨呈現彎曲
- 正中線
- 頭頂
- 肋骨往後傾斜
- 鎖骨中央
- 肚臍的位置會彎成く字
- 骨盆往前傾斜
- 胯下

女性

- 正中線
- 脖子往前傾斜
- く字的角度比男性更彎
- 骨盆比男性更傾斜

▲ 從左側面看過去，正中線會在肚臍的位置彎成く字。

▲ 由於骨盆往前傾，脊椎骨的 S 形曲線的弧度會更彎。後背的曲線更明顯，脖子也會稍微往前傾。

◉ 將軀體轉換成簡單的形狀

側面的軀體也一樣，只要將胸部、腹部、腰部轉換成簡單的形狀就會很好畫。胸部是四邊形，腰部可以轉換成用弧線連接胯下和臀部的四邊形。挺直背的姿勢，軀體會呈現「ㄑ字形」。

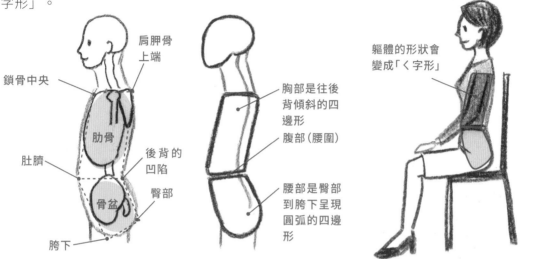

肩胛骨上端
鎖骨中央
肋骨
肚臍
後背的凹陷
臀部
骨盆
胯下

胸部是往後背傾斜的四邊形
腹部（腰圍）
腰部是臀部到胯下呈現圓弧的四邊形

軀體的形狀會變成「ㄑ字形」

◉ 腹部會因為脊椎骨的動作而伸縮

腹部指的是肋骨和骨盆之間的腰圍部分。彎曲脊椎骨，腹部就會跟著伸縮，肚臍側和後背側的形狀會改變。

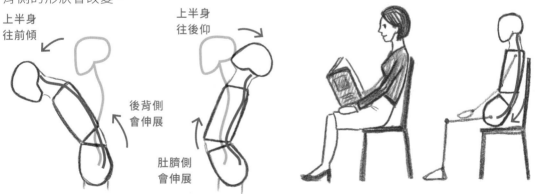

上半身往前傾
後背側會伸展

上半身往後仰
肚臍側會伸展

▲ 往前傾時，脊椎骨會拱起來，後背會伸展。

▲ 往後仰時，脊椎骨會凹起來，肚臍側會伸展。

▲ 靠在椅背上的坐姿，脊椎骨會拱起來，後背會伸展。

10

✏ Work

畫側面的身體

畫上半身的正中線呈現「く字形」的女性側面身體。

⊙ 畫上半身

先畫出側臉，接著將鎖骨中央、肚臍、胯下連起來，畫出通過身體前方的「く字形」正中線。

1 畫出縱向直線作為上半身的輔助線，在分成四等份的位置畫出點。在從上面數來第二個和第三個點中間，畫出肩膀關節的點。

2 以頭頂和下巴的點為基準，參考第 66-67 頁，畫出側臉的形狀。

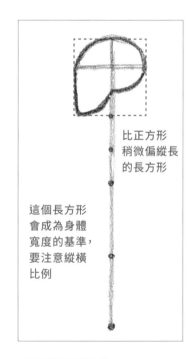

鎖骨中央

肚臍

正中線呈現「く字形」

胯下

▲ 畫手肘往後拉，將手抵在腰部的姿勢。

頭頂

輔助線是色值10%

下巴

肩膀關節

腋下

腹部（腰圍）

大腿根部的關節

比正方形稍微偏縱長的長方形

這個長方形會成為身體寬度的基準，要注意縱橫比例

👆 練習的訣竅

在下方預留畫下半身的空白（與縱線等長），再開始畫。

👆 練習的訣竅

眼睛、鼻子、嘴巴等細節，等修飾過全身的比例平衡，最後再畫就好。

106

3 如下圖，在脖子根部和鎖骨中央畫出點。

4 以額頭中心和腹部位置為基準，畫出肚臍。將步驟 **1** 畫的縱線往下延伸，畫出胯下的點。

完成

將步驟 **3** 和步驟 **4** 畫的點，用直線連起來，通過身體前方的正中線就完成了。

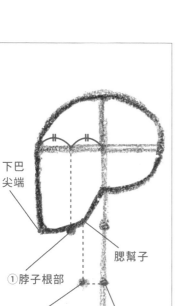

下巴尖端

腮幫子

① 脖子根部

② 鎖骨中央

肩膀的關節

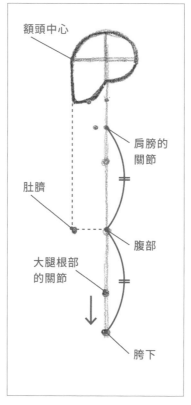

額頭中心

肩膀的關節

肚臍

腹部

大腿根部的關節

胯下

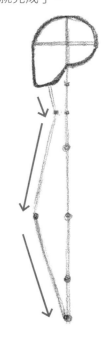

第**3**章 畫身體

☝ 練習的訣竅

鎖骨的中央，位於左右肩膀關節的正中間。

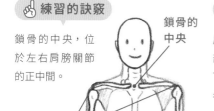

鎖骨的中央

肩膀的關節

☝ 練習的訣竅

肩膀的關節到腹部，和腹部到胯下幾乎等長（請參考第 93 頁）。

☝ 練習的訣竅

最後要修飾整體的輪廓，這條線要當作輔助線（色值 10%）去畫。

107

◉ 畫脖子、胸部、腰部的形狀

將各個部位分別轉換成簡單的形狀吧！

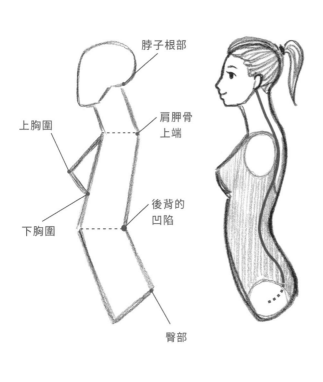

▲ 脖子和腰部是四邊形，胸部是四邊形和三角形的組合。

▲ 後背要記得畫成脊椎骨的 S 形，用曲線連起來。

1 畫脖子。參考下圖，畫出脖子根部和肩胛骨上端的點。

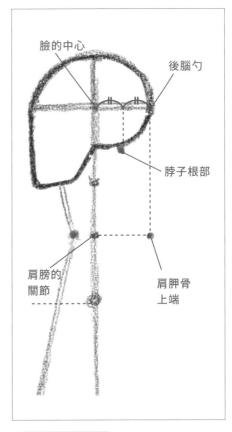

> **✎ 動手畫畫看**

肩胛骨是三角形，上端以肩膀關節的位置為基準去畫。

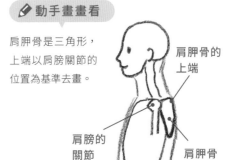

2 以脖子根部和腹部位置
為基準，畫出後背的凹
陷。

3 以大腿根部和後腦勺為
基準，畫出臀部的點。

4 將步驟 **1**、**2**、**3** 畫的點
和胯下的點，用直線連
起來。

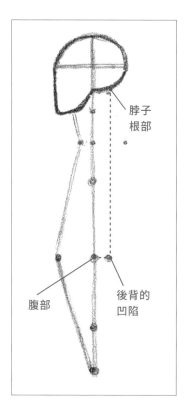

脖子
根部

腹部

後背的
凹陷

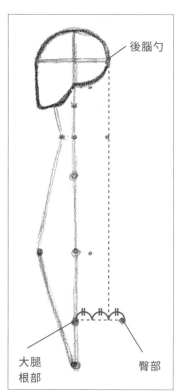

後腦勺

大腿
根部

臀部

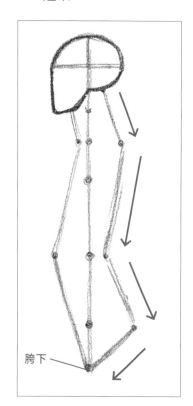

胯下

第
3
章

畫身體

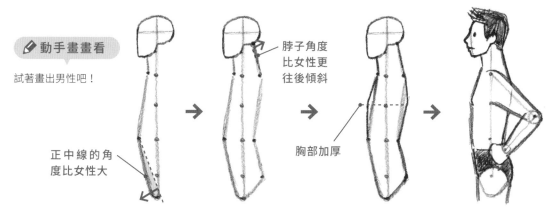

✏️ **動手畫畫看**

試著畫出男性吧！

正中線的角
度比女性大

脖子角度
比女性更
往後傾斜

胸部加厚

109

5 以腋下為基準，畫出上胸圍的點；在腋下到腹部的 1/3 位置，畫出下胸圍的點。

6 將鎖骨中央的點，和步驟 **5** 的點用直線連起來。

完成

參考練習的訣竅，將輪廓線用曲線連起來，修飾過後就完成了。

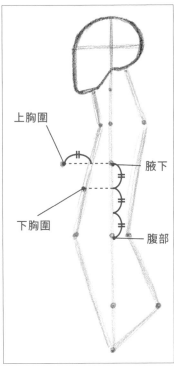

上胸圍

上胸圍

腋下

下胸圍

腹部

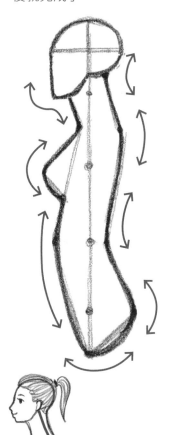

🖐 **練習的訣竅**

在點上面畫弧線，把銳角修圓，修飾整體的輪廓線。

在點上面來回畫
2-3 次弧線，
銳角就會變圓

連起
輪廓線

後背要想像成
脊椎骨的 S 形

◎ 畫手臂和腿

1 （手臂）在後背的凹陷處畫手腕的點，畫出手肘，讓上臂和前臂等長。連接關節，畫出手臂的骨頭。

2 （手臂）畫握起的手和手腕。在這裡用簡單的圓形表示。

3 （手臂）參考第96頁，在手肘和手腕畫出圓形。

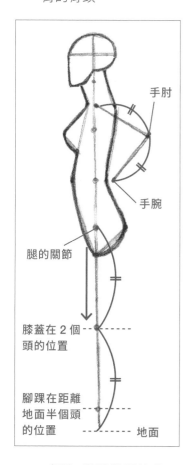

手肘

手腕

腿的關節

膝蓋在2個頭的位置

腳踝在距離地面半個頭的位置

地面

拳頭的大小大約半張臉

從側面看的腳和臉一樣大

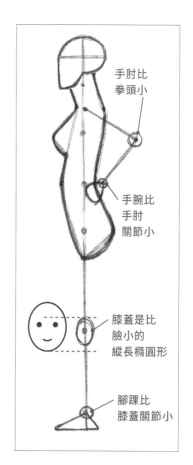

手肘比拳頭小

手腕比手肘關節小

膝蓋是比臉小的縱長橢圓形

腳踝比膝蓋關節小

1 （腿）從腿的關節往下拉出和上半身等長的縱線，在膝蓋和腳踝的關節畫出點。

2 （腿）畫出橫向的腳。

3 （腿）在膝蓋和腳踝畫出圓形。

4 （手臂）用弧線分別將
①肩膀關節稍微上面的
地方到手肘，②腋下到
手肘連起來。

5 （手臂）連起手肘和手
腕的關節，畫出前臂的
形狀。

完成

將手腕到指尖、腳踝到腳
尖連起來，修飾過整體輪
廓後就完成了。

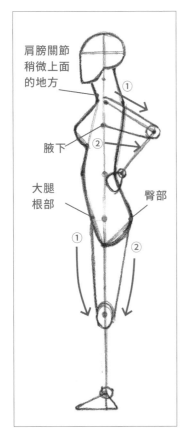

肩膀關節
稍微上面
的地方

腋下

大腿
根部

臀部

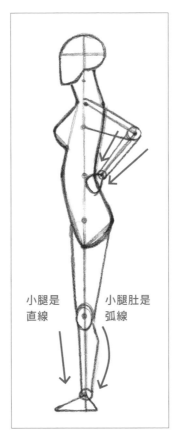

小腿是
直線

小腿肚是
弧線

動手畫畫看

試著畫出臉和髮
型吧！

4 （腿）用弧線分別將①
大腿根部和膝蓋左端，
②臀部和膝蓋後方連起
來，畫出大腿的形狀。

5 （腿）參考練習的訣竅，
畫出膝蓋以下的形狀。

練習的訣竅

小腿靠近骨頭，用直線畫。小腿肚要
記得將上方隆起的肌肉畫出來。

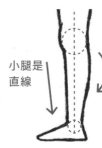

小腿是
直線

小腿肚隆起
的部分，位
於中間偏上

🖊 **動手畫畫看** 畫出服裝和髮型吧！

無袖背心
馬尾
肩背包
用網眼表現提籃包
及膝裙
輕飄飄
長袖
口袋
長靴
針織帽
毛茸茸
口袋
車線

🖊 **動手畫畫看** 改變手臂和腿的角度，試著畫出坐姿的人吧！

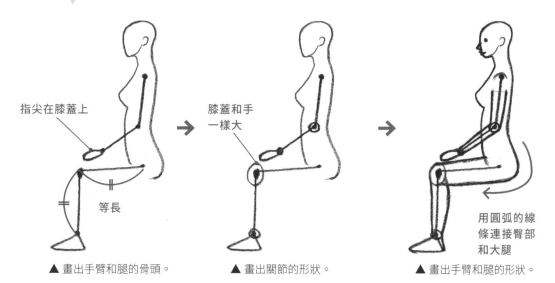

指尖在膝蓋上

= = 等長

膝蓋和手一樣大

用圓弧的線條連接臀部和大腿

▲ 畫出手臂和腿的骨頭。　　▲ 畫出關節的形狀。　　▲ 畫出手臂和腿的形狀。

抓出穿著衣服的身體形狀

以照片為範例,精準掌握畫穿著衣服的人物的重點。

◉ 抓出骨頭和關節

運用目前學到的技法,抓出照片中人物的骨架。

從頭到腳跟拉出一條直線,方便算出身高。

抓出正中線的方向和臉的大小。

正中線的中央是腰部。

抓出關節的相對位置。

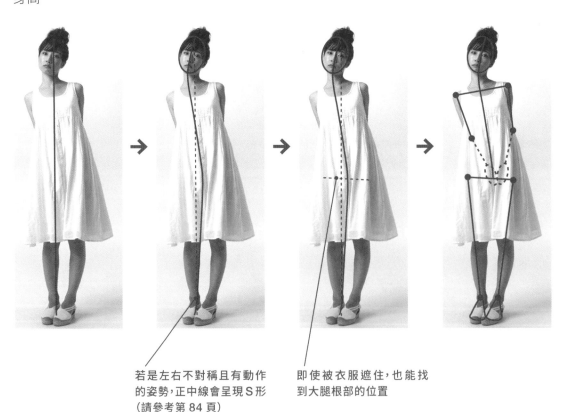

若是左右不對稱且有動作的姿勢,正中線會呈現S形(請參考第84頁)

即使被衣服遮住,也能找到大腿根部的位置

1 先畫一條線，拉出彎度緩和的 S 形正中線，分成四等分。

2 畫出傾斜的正面臉，下巴尖端要在頭頂和胸部的中央。

3 畫出肩膀和腰部，記得要和正中線形成直角。用黑點畫出肩膀和腿的關節。

完成

畫手臂和雙腿。用黑點畫出手肘和膝蓋、手腕和腳踝的關節，畫好手腳後就完成了。

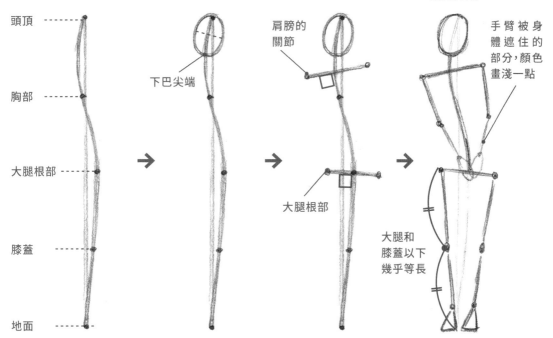

頭頂

胸部

大腿根部

膝蓋

地面

下巴尖端

肩膀的關節

大腿根部

手臂被身體遮住的部分，顏色畫淺一點

大腿和膝蓋以下幾乎等長

第 **3** 章　畫身體

👆 **練習的訣竅**

輔助線（色值 10%）不要只畫一條線，畫 2-3 條線讓它粗一點比較好。

◀ 用一條線畫，很難取得平衡。

◀ 一開始用 2-3 條線大略畫，最後比較容易取得平衡。

1 畫出軀體的形狀。

2 用圓形畫出關節，然後畫出手臂和雙腿。畫出臉和脖子後，修飾輪廓線。

3 畫服裝和髮型。

完成

擦去輔助線，修飾過線條並加上色值，就完成了。

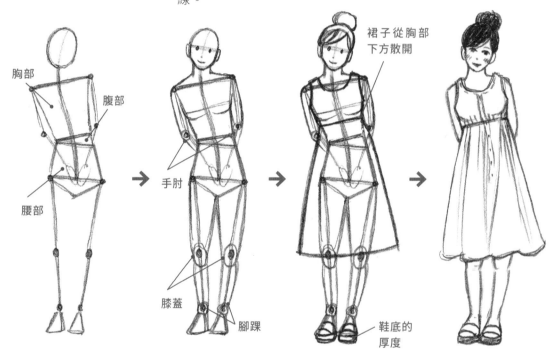

胸部
腹部
腰部
手肘
膝蓋
腳踝
裙子從胸部下方散開
鞋底的厚度

👆 練習的訣竅

彎曲身體時，腹部會跟著伸縮。腹部的線條要和肩膀及腿的關節線條平行。

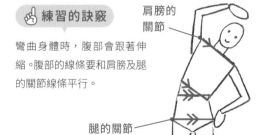

肩膀的關節
腿的關節

👆 練習的訣竅

裙擺要用融合形容詞的線條去畫（請參考第 100 頁）。

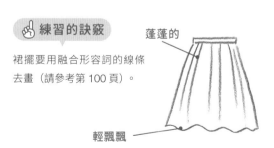

蓬蓬的
輕飄飄

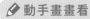

動手畫畫看

試著畫出扭轉上半身的姿勢
吧！

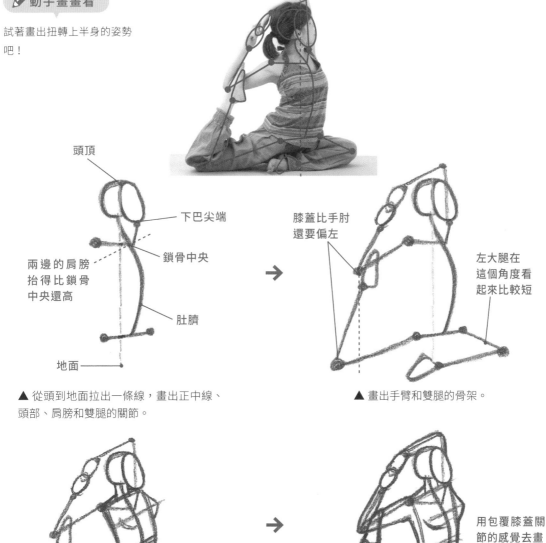

頭頂

下巴尖端

膝蓋比手肘
還要偏左

鎖骨中央

兩邊的肩膀
抬得比鎖骨
中央還高

左大腿在
這個角度看
起來比較短

肚臍

地面

▲ 從頭到地面拉出一條線，畫出正中線、
頭部、肩膀和雙腿的關節。

▲ 畫出手臂和雙腿的骨架。

左側腹部
伸展

用包覆膝蓋關
節的感覺去畫

▲ 畫出胸部、腹部、腰部。

▲ 畫出手臂和雙腿。

[動作的表現]

在漫畫或插圖畫從事運動的人物時，要抓出脊椎骨的傾斜度和關節的動作，就能畫出動感十足的圖。

[說明姿勢]

確認瑜珈或暖身操的姿勢時，或是要對別人解釋時，用畫圖的方式可以更明確表達動作。

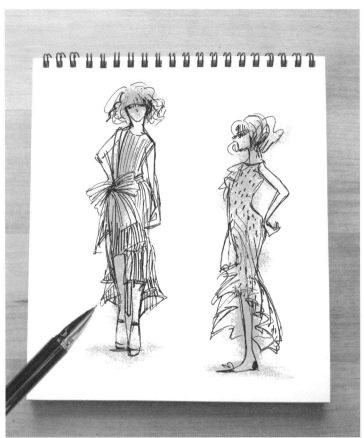

[共享完成後的感覺]

分享商品或裝飾完成後的感覺時，光靠言語很難精準傳達，但用畫的就能快速分享。此外，
畫圖可以釐清模糊的地方，便於擬定更縝密的計劃。

關於進化

Column
—

　　生物形狀或功能的進化是有理由的。首先受到地球自轉的影響，所有生物都是由螺旋結構進化並發育而成。植物的莖和葉子、動物的骨骼、肌肉和內臟，都是扭轉的形狀。

　　存活到現代的動物，為了適應從古至今的環境變化，不斷持續進化。在進化的過程中，細胞、骨骼和肌肉互相擠壓，頭就從身體被擠出來了。

　　從猴子進化而成的人類，變得會用兩條腿站立，使用雙手行動。為了取得直立時的身體平衡，脊椎骨彎成了S形，讓我們必須為腰痛或肩膀僵硬煩惱。此外，為了支撐身體、用兩條腿走路，腳指退化得很短，功能也變得不如手指一樣靈巧。

　　人類在狩獵及用火的生活中，為了使用雙手搬運物品、製作工具，手指和大腦的功能變得發達，卻養成了依賴便利工具的習慣，相較於其他動物，運動神經和五感（感覺）的機能都退化了。

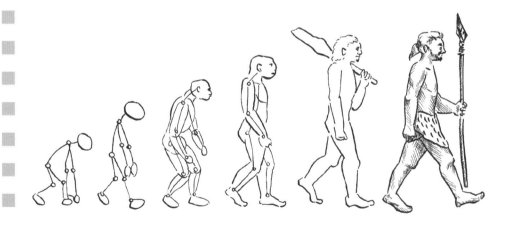

第 4 章

畫人物

應用目前學到的畫平面人物的技法，畫出斜向或有景深的
人物，可以讓人物表現出更豐富的動感或故事。

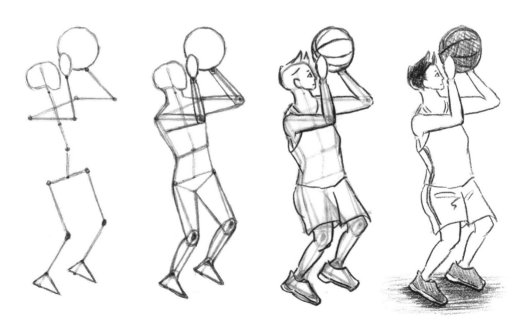

抓出斜向身體的形狀

將正面身體加以變化，就能畫出斜向的身體。

◉ 有景深與動作的身體

畫斜向身體的重點，就是掌握身體的橫軸。所謂的橫軸，就是肩膀和雙腿的根部、膝蓋和腳踝等，正面時與地面維持水平（橫向）的部位。將這些部位畫成斜的，加上手腳，就能表現充滿動感的動作。

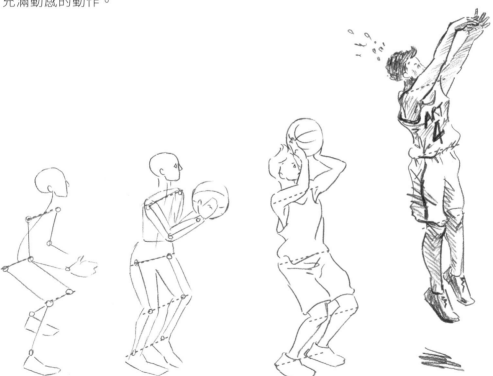

橫軸的傾斜度會隨著動作改變

❯ 線條和形狀會隨著觀看的角度改變

物品的形狀會隨著觀看的角度而改變。一起學習會產生什麼樣的變化吧！

以骰子為例

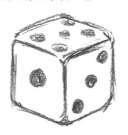

從正面看的骰子表面，是所有橫邊都呈現水平、所有縱邊都呈現垂直的正方形。

從斜上方看，左圖的水平橫邊會變成斜的，表面的形狀也會變成菱形，形成景深。

❯ 從斜上方看就會出現景深

從斜上方看身體，原本是水平的橫軸也會變成斜的，產生景深。

從正面看的人

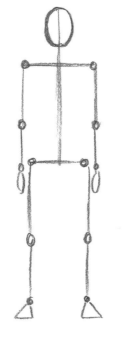

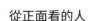

從斜上方看的人

這裡畫的是從稍微上面的地方往下看，大約斜20度左右的人。從斜上方看過去，肩寬等橫軸看起來會稍微短一點。

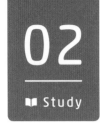

02
Study

何謂正確的素描？

人體比例一旦變形，就會變成錯誤的素描。

❯ 試著疊畫出骨架和關節

下面兩張圖都是正在打籃球的人，但右圖看起來不太自然。畫出骨架和關節後，會發現右圖的人體比例變形了。要防止變形，畫的時候務必要注意骨架，並利用輔助線去畫。這麼做就能取得人體比例的平衡，畫出正確的素描。

⭘ 正確的素描　　　　　　　　　　　**✕ 錯誤的素描**

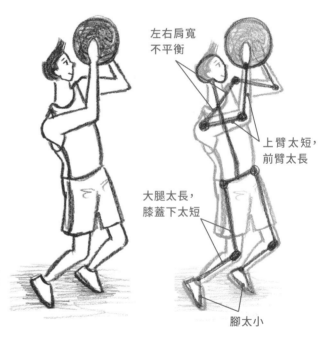

左右肩寬
不平衡

上臂太短，
前臂太長

大腿太長，
膝蓋下太短

腳太小

▲ 疊畫出骨架和關節，會發現骨架的比例和結構很正確。　　　　▲ 疊畫出骨架和關節，會發現骨架的比例和結構變形了。

03

畫斜向的身體

利用斜線，畫出正在打籃球的人吧！

❯ 上半身

將腹部以上的身體，往後傾斜大約 20 度，畫出臉、肩膀和腰部。

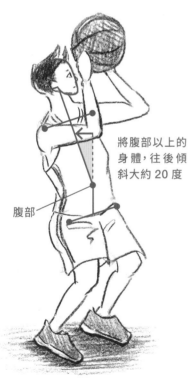

將腹部以上的身體，往後傾斜大約 20 度

腹部

▲ 畫將籃球舉在臉前面的姿勢。

1 畫出縱線作為輔助線，在分成四等分的位置畫出點。在從上面數來第二個點（胸部）和第三個點（大腿根部）之間，畫出腹部的點。

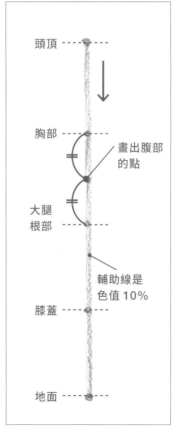

頭頂

胸部 · · · · ·
畫出腹部的點

大腿根部 · · · · ·

輔助線是色值 10%

膝蓋 · · · · ·

地面 · · · · ·

2 用傾斜 20 度左右的線，將頭頂左側到腹部連起來，並畫出頭頂的點。

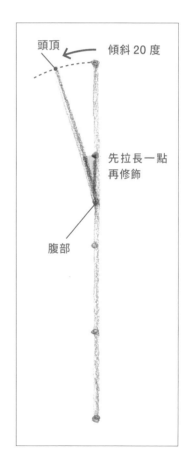

頭頂 傾斜 20 度

先拉長一點再修飾

腹部

第 **4** 章 畫人物

3 將步驟 **2** 畫的斜線分成三等份並畫出點，然後畫側臉。

4 畫肩膀。在下巴尖端和胸部中央畫出點，接著畫出和步驟 **2** 畫的斜線形成直角的肩線。肩寬要畫得比兩個頭短一點。

完成

畫出和肩線平行的腰部，用黑點畫出肩膀和大腿根部的關節。這時候先擦去上半身的輔助線（腹部以上的垂直線）。

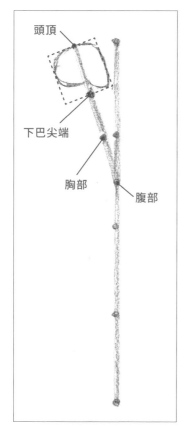

頭頂

下巴尖端

胸部

腹部

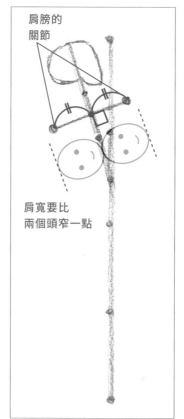

肩膀的關節

肩寬要比兩個頭窄一點

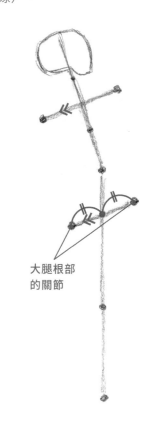

大腿根部的關節

👆 練習的訣竅

參考第 66-67 頁，畫出側臉。

👆 練習的訣竅

斜向時，橫寬看起來比正面窄。

❷ 畫手臂和雙腿

1 （手臂）參考練習的訣竅，從肩膀關節往右邊拉出橫線，畫出手肘關節的點。

2 （手臂）畫右前臂。手肘到指尖用斜線畫出來，參考練習的訣竅，在手腕畫出點。

☝ **練習的訣竅**

檢查手臂和雙腿的長度、手的大小是否取得平衡。

（手臂）上臂和肩膀關節中央到腹部的長度相同，比前臂長。

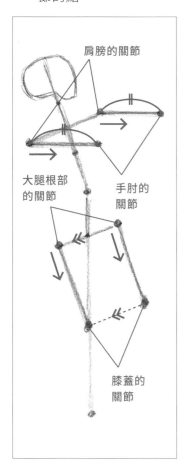

肩膀的關節

大腿根部的關節

手肘的關節

膝蓋的關節

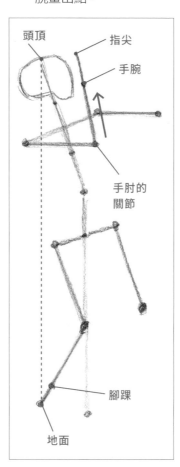

頭頂

指尖

手腕

手肘的關節

腳踝

地面

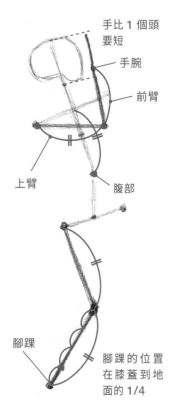

手比 1 個頭要短

手腕

前臂

上臂

腹部

腳踝

腳踝的位置在膝蓋到地面的 1/4

第**4**章

畫人物

（腿）將右腿根部到膝蓋關節用線連起來，並畫出和這條線平行的左腿。

（腿）以頭頂的位置為基準，畫出右腳地面的點，將這個點和膝蓋關節連起來，畫出右腿。腳踝的點也要先畫出來。

（腿）腿的關節到膝蓋、膝蓋到地面等長。

◉ 畫手和腳

完成 （手臂）畫左手臂。手肘、手腕和指尖的關節位置，和右手臂平行。

1 （手）畫籃球。在兩手之間畫圓形，額頭的位置要在球的下緣。

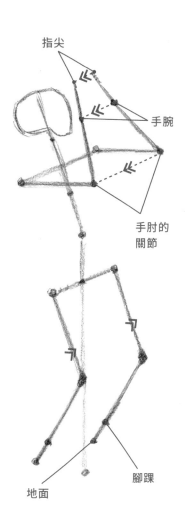

指尖

手腕

手肘的
關節

地面

腳踝

（腿）畫出和右腿平行的左腿。

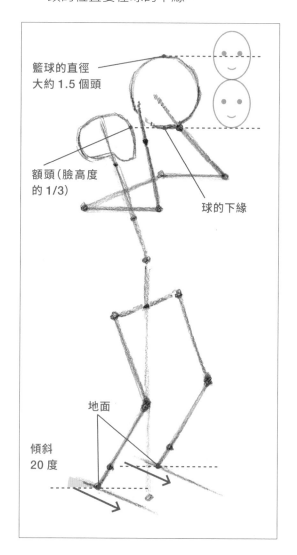

籃球的直徑
大約 1.5 個頭

額頭（臉高度
的 1/3）

球的下緣

地面

傾斜
20 度

（腳）畫腳的輔助線。在右腳地面的點的左右，拉出和水平線形成 20 度的斜線。

2 （手）畫手的形狀。在這裡用簡單的細長橢圓形表示。

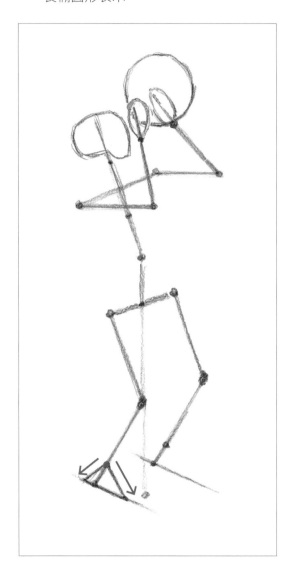

（腳）參考練習的訣竅，畫出從斜側面看過去的腳。在這裡用簡單的三角形表示。

完成（手）擦去輔助線和被籃球遮住的部位，就完成了。

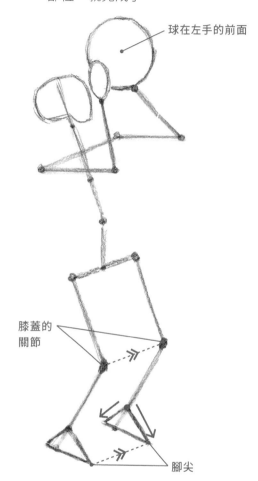

球在左手的前面

膝蓋的關節

腳尖

（腳）如同步驟 **2** 畫出左腳，腳尖和膝蓋關節平行，擦去輔助線就完成了。

👆 **練習的訣竅**

參考從側面看的腳（請參考第 83 頁）去畫。

腳跟在腳踝偏後的位置

▲ 從側面看的腳。

● 畫身體的形狀

1 參考下圖和身體的畫法（請參考第 94-95 頁），畫出軀體的形狀。

2 （手臂）分別將①肩膀關節偏上到手肘、②腋下到手肘連起來。

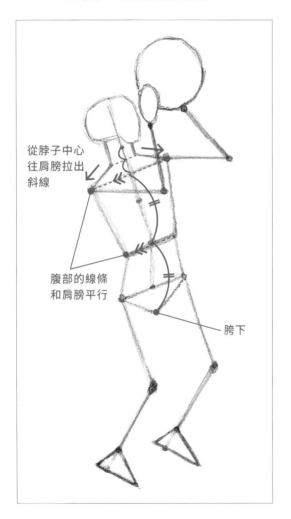

從脖子中心往肩膀拉出斜線

腹部的線條和肩膀平行

胯下

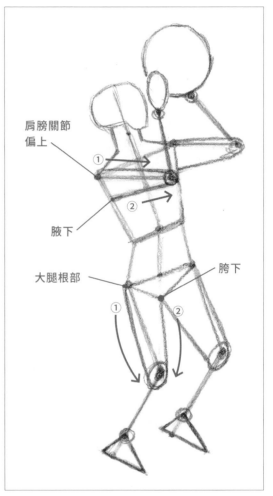

肩膀關節偏上

①

②

腋下

大腿根部

臀下

①

②

① ②

🖐 練習的訣竅

胯下在正中線往下延長的位置，肩膀到腹部、腹部到胯下要等長（請參考第 93 頁）。

（腿）將①大腿根部和膝蓋左端、②臀部和膝蓋後方用弧線連起來，畫出大腿。

3 （手臂）將手肘和手腕的關節連起來，
　　畫出前臂。

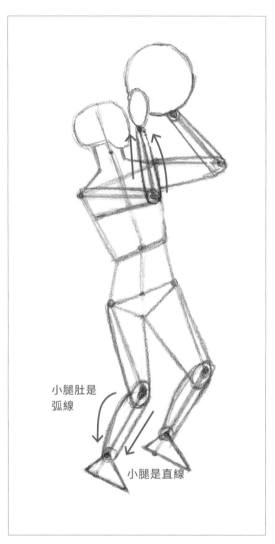

小腿肚是
弧線

小腿是直線

（腿）參考第112頁，畫出膝蓋以下的形狀。

完成 將手腕到指尖、腳踝到腳尖連起
來，修飾過整體輪廓後就完成了。

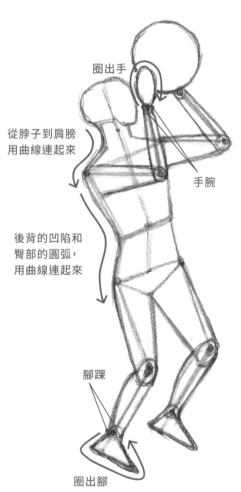

圈出手

從脖子到肩膀
用曲線連起來

手腕

後背的凹陷和
臀部的圓弧，
用曲線連起來

腳踝

圈出腳

◉ 畫服裝的形狀

1 參考下圖和穿著衣服的人的畫法（請參考第 101-103 頁），畫出大概的服裝形狀作為輔助線。

2 自由畫出臉的五官和髮型，在步驟 1 畫的形狀上，用表現質感的線條（請參考第 100 頁），畫出服裝的細節。

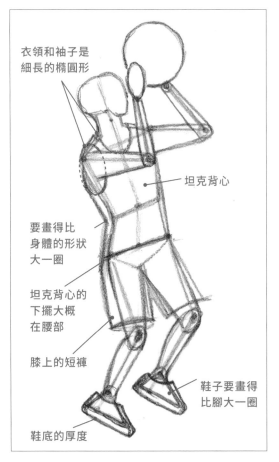

衣領和袖子是細長的橢圓形

坦克背心

要畫得比身體的形狀大一圈

坦克背心的下擺大概在腰部

膝上的短褲

鞋子要畫得比腳大一圈

鞋底的厚度

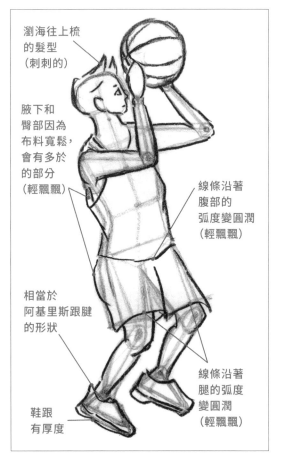

瀏海往上梳的髮型（刺刺的）

腋下和臀部因為布料寬鬆，會有多於的部分（輕飄飄）

線條沿著腹部的弧度變圓潤（輕飄飄）

相當於阿基里斯跟腱的形狀

鞋跟有厚度

線條沿著腿的弧度變圓潤（輕飄飄）

✎ **動手畫畫看**

試著畫出籃球的紋路吧！

斜斜地畫出橫向圓弧

→

斜斜地畫出縱向圓弧

→

斜斜地畫出橫向橢圓形

完成

擦去輔助線，修飾過輪廓並畫
上色值，就完成了。

動手畫畫看

試著畫出正在投籃的人物吧！

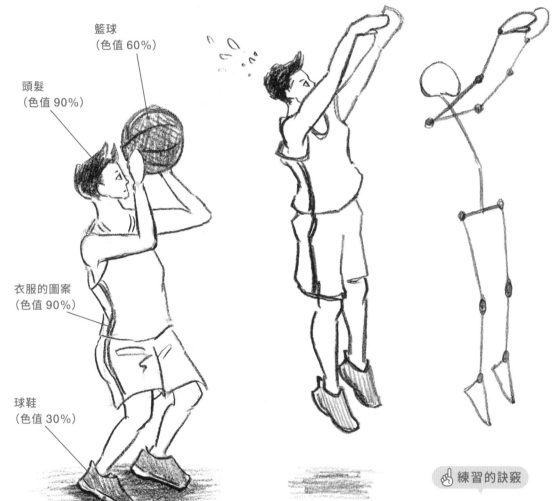

籃球
（色值 60%）

頭髮
（色值 90%）

衣服的圖案
（色值 90%）

球鞋
（色值 30%）

接觸地面的部分要用色
值 100% 清楚畫出來，才
不會讓人物和地面的界
線變模糊。

地面的陰影，越接近地面的部分
要畫得越深（大約色值 70%），越
遠就越淺（大約色值 10%）。

練習的訣竅

試著畫出左圖的骨架，
會變成上圖的樣子。

04
Study

用空氣透視法表現景深

利用色值，讓斜向人物的景深更明顯。

◉ 什麼是空氣透視法？

如同下圖，利用從白到黑的色值差異，將近處的東西畫得較深又清楚，遠處的東西畫得較淺又模糊的表現方式，這種營造出遠近感的畫法，稱作「空氣透視法」。

畫得較淺（色值30%）
又模糊，看起來比較
後面

畫得較深（色值100%）
又清楚，看起來比較前
面

◉ 用深淺可以表現景深

利用空氣透視法，將前方畫得較深、後方畫的較淺，眼前的題材也能像人物畫一樣表現出景深。

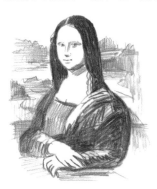

◀ 蒙娜麗莎（達文西）是空氣透視法的代表作。

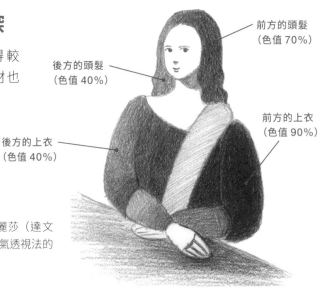

前方的頭髮
（色值70%）

後方的頭髮
（色值40%）

前方的上衣
（色值90%）

後方的上衣
（色值40%）

05

Work

畫有景深的人物

試著畫出坐姿微斜的蒙娜麗莎風格的人物，表現景深吧！

● 畫上半身

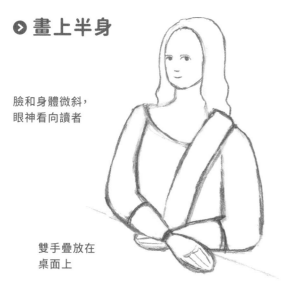

臉和身體微斜，
眼神看向讀者

雙手疊放在
桌面上

1 畫出縱向輔助線，從頭頂到腹部分成三等分。在上面數來第二個點（下巴）和第三個點（胸部）間，畫出肩膀的點。

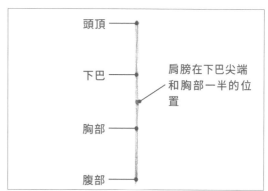

頭頂

下巴

肩膀在下巴尖端
和胸部一半的位
置

胸部

腹部

2 畫斜向的臉（請參考第 60-61 頁）。接著以正中線為起點，畫出傾斜 20 度的肩膀。

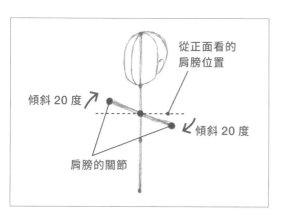

從正面看的
肩膀位置

傾斜 20 度

傾斜 20 度

肩膀的關節

3 畫腹部和桌面的線，兩者都要和肩膀平行。腹部的寬度比肩寬稍微窄一點。

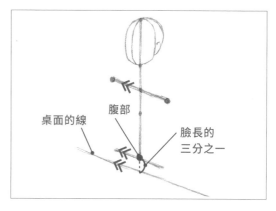

桌面的線

腹部

臉長的
三分之一

4 畫左右手的上臂,分別往外側擴展 10
度。在腹部兩端的外側畫出手肘關節,
並和肩關節連起來。

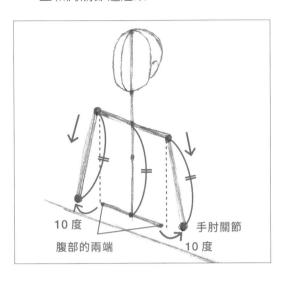

10 度 手肘關節

腹部的兩端 10 度

5 畫左手前臂和手掌,手要放在桌面上。

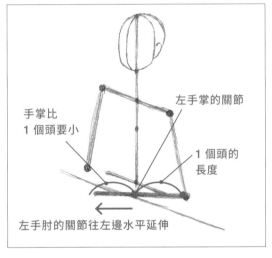

手掌比
1 個頭要小

左手掌的關節

1 個頭的
長度

左手肘的關節往左邊水平延伸

6 畫右手前臂和手掌。從右手肘往指尖,
拉出通過左手上方的直線。

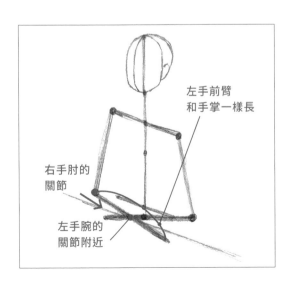

左手前臂
和手掌一樣長

右手肘的
關節

左手腕的
關節附近

完成 畫出手掌形狀後就完成了。在這裡
用簡單的細長橢圓形表示。

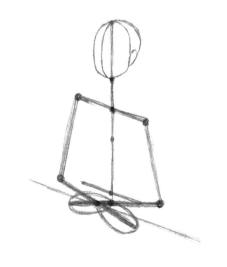

● 畫身體的形狀

1 參考下圖和第130頁，畫出脖子和軀體的形狀。

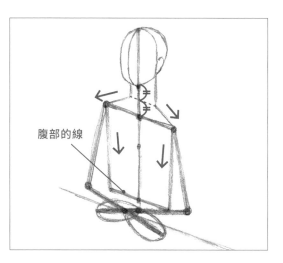

腹部的線

2 用圓形將手肘和手腕的關節圈出來。以手肘的圓形當作軸心，用弧線從肩膀關節偏上的地方到腋下連起來，畫出上臂。

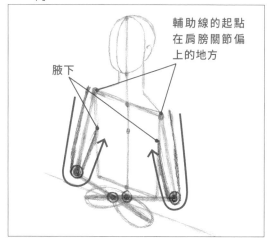

輔助線的起點在肩膀關節偏上的地方

腋下

3 將手肘和手掌的關節連起來，畫出前臂。

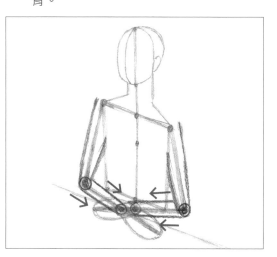

完成 從脖子連起上臂到前臂，以及手掌，修飾過整體輪廓後就完成了。

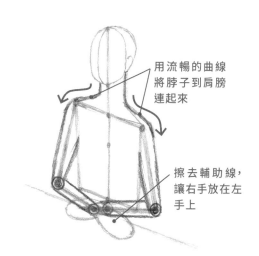

用流暢的曲線將脖子到肩膀連起來

擦去輔助線，讓右手放在左手上

● 畫服裝和髮型

事先設定好要畫什麼樣的服裝
和髮型。

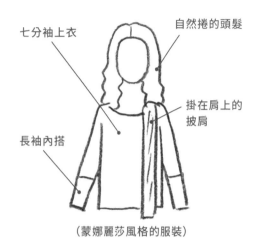

七分袖上衣

自然捲的頭髮

掛在肩上的
披肩

長袖內搭

（蒙娜麗莎風格的服裝）

1 將軀體的線條當作輔助線，大略畫出比
軀體大一圈的服裝形狀。

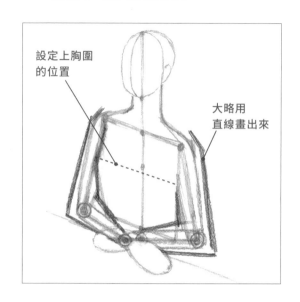

設定上胸圍
的位置

大略用
直線畫出來

2 用圓弧的曲線，畫出通過肩膀線條的衣
領。

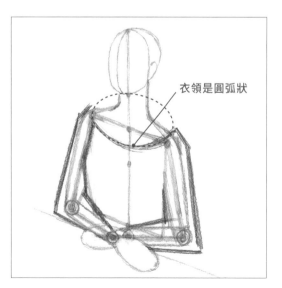

衣領是圓弧狀

3 將披肩從衣服上方掛在左肩上。袖口畫
出線，作為上衣和內搭的分界線。

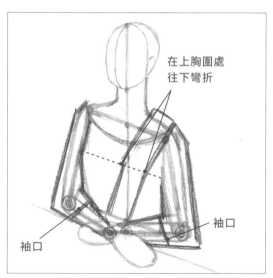

在上胸圍處
往下彎折

袖口

袖口

4 在直線上方用流暢圓潤的曲線連起來。
畫之前先擦去輔助線。

👆 **練習的訣竅** 袖口要沿著手臂的弧度，用弧
線畫。

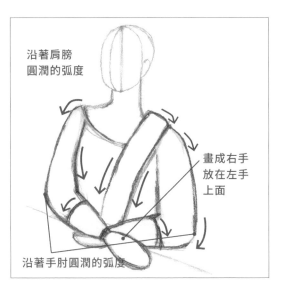

沿著肩膀
圓潤的弧度

畫成右手
放在左手
上面

沿著手肘圓潤的弧度

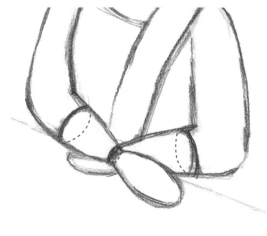

完成 畫出髮型和五官後就完成了。

✏️ **動手畫畫看** 畫出手指吧！

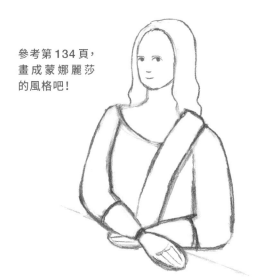

參考第 134 頁，
畫成蒙娜麗莎
的風格吧！

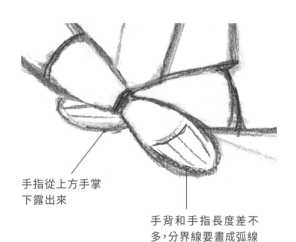

手指從上方手掌
下露出來

手背和手指長度差不
多，分界線要畫成弧線

第**4**章

畫人物

● 畫出服裝和頭髮的色值

事先設定好服裝和頭髮的色值。

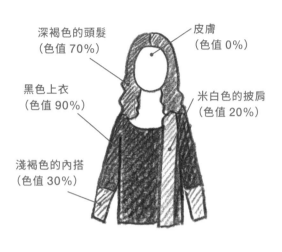

深褐色的頭髮
（色值 70%）

皮膚
（色值 0%）

黑色上衣
（色值 90%）

米白色的披肩
（色值 20%）

淺褐色的內搭
（色值 30%）

1 畫衣服和頭髮的色值。

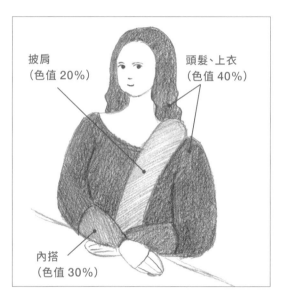

披肩
（色值 20%）

頭髮、上衣
（色值 40%）

內搭
（色值 30%）

2 上衣靠後面的部分，繼續疊上色值。

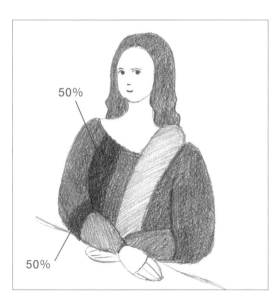

50%

50%

3 前面的部分繼續疊上色值。

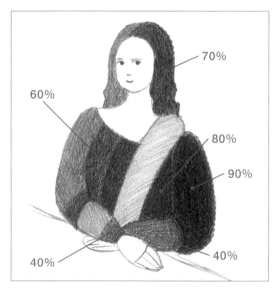

70%

60%

80%

90%

40%

40%

完成

讓相鄰的頭髮和衣服的色值均勻融合，桌面也加上色值後就完成了

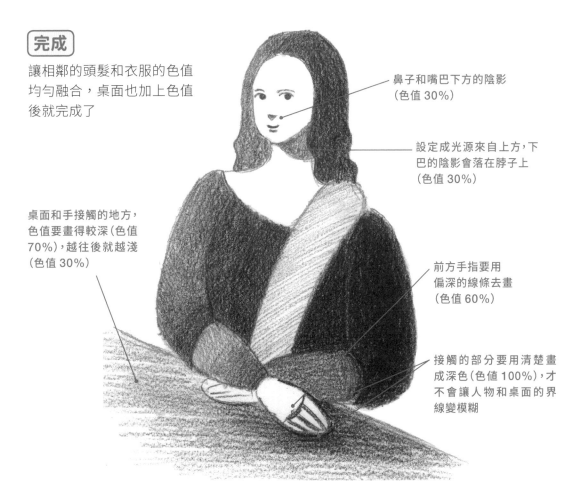

鼻子和嘴巴下方的陰影
（色值 30%）

設定成光源來自上方，下巴的陰影會落在脖子上
（色值 30%）

桌面和手接觸的地方，色值要畫得較深（色值 70%），越往後就越淺（色值 30%）

前方手指要用偏深的線條去畫
（色值 60%）

接觸的部分要用清楚畫成深色（色值 100%），才不會讓人物和桌面的界線變模糊

🖐 練習的訣竅

均勻融合色值時，要輕握鉛筆，斜斜地拿。一點一點疊上色值，慢慢加深顏色。

光源

凹凸會在紅色部分落下陰影

✏️ 動手畫畫看

光源從斜上方打下來，畫出鼻子、嘴巴、下巴的高低差形成的陰影吧！

1 參考第 135-136 頁，畫出斜向坐姿人物的骨架。接著畫筆記型電腦的鍵盤部分，是長邊和桌面及肩線平行的平行四邊形。

2 從筆記型電腦的轉軸，往上拉出從垂直線往左傾斜 10 度左右的斜線，畫出平行四邊形。這樣筆記型電腦的外型就完成了。

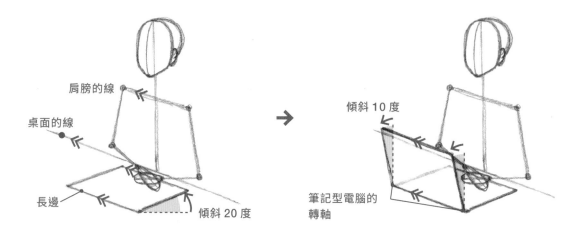

3 畫身體的形狀。首先畫軀體，接著在關節畫圓形，畫出手臂的形狀。最後修飾一下輪廓線。

4 畫服裝和髮型，要畫得比身體輪廓大一圈。

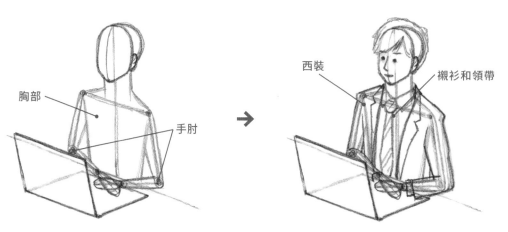

5 擦去輔助線，修飾輪廓。　　　　　**完成** 加上色值後就完成了。

用直線畫
筆記型電腦

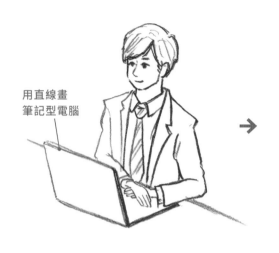

後面畫淺一點
（色值 30%）

前面畫深一點
（色值 90%）

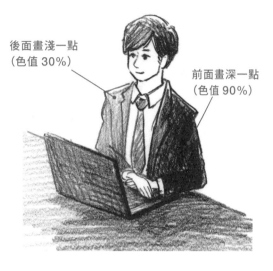

✏️ **動手畫畫看**

將第 133 頁所畫的圖加上色值吧！

後面畫淺一點
（色值 10%）

前面畫深一點
（色值 60%）

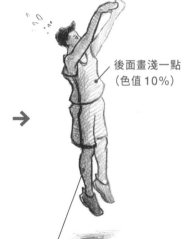

後面畫淺一點
（色值 10%）

前面畫深一點
（色值 60%）

[人物速寫]
短時間描繪人物時，畫出前後色值差異，就能畫得很立體。

[插圖的草圖]

刻意改變頭身畫原創角色時，只要設定好骨架，頭身就不會變形。此外，還能當成電腦繪圖時的草圖。

西洋畫家與浮世繪畫家

　　說到人物畫，你會想到什麼呢？若是西洋畫，達文西畫的《蒙娜麗莎》可說是最有名的一幅畫了。在日本，東洲齋寫樂畫的《三世大谷鬼次的奴江戶兵衛》，則是很多人一看就明白、讓人印象深刻的人物畫。同樣是人物畫，這兩幅畫的描寫方式卻截然不同。其中到底有什麼祕密呢？

　　開始研究美術解剖學的達文西，不但瞭解人體的骨骼和肌肉，甚至對透視也有研究；他不會看到什麼就原封不動畫出來，而是會誇張模特兒的特徵，或是將前方的物品放大，營造人物的立體感或景深，創造出視覺上的震撼。相較於利用明暗或遠近的繪畫技巧，注重結構的西洋人物畫，日本的人物畫則是透過不斷臨摹前輩們的畫，藉此鍛鍊畫技，繼承前輩們的技法。因此，眼睛鼻子嘴巴或是手的形狀，也會化為模式（記號），變成明快且平面的表現方式。

　　東西兩邊的圖，因為繪製的目的與文化背景的差異，表現手法也大相逕庭。本書所學的用「火柴人」去畫骨架或頭身來抓出結構的方法，是西洋美術的繪畫技法；將形狀的印象（外貌）或特徵簡略成平面的方法，則可說是日本美術的繪畫表現手法。

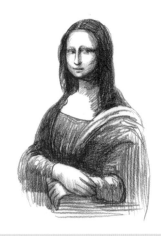

畫有人的情景

建築物和車子、樹木和雲朵,將身邊的物品轉換成簡單的形狀,就能簡單畫出好懂的風景。加入目前學會畫的人物,畫出有人的情景吧!

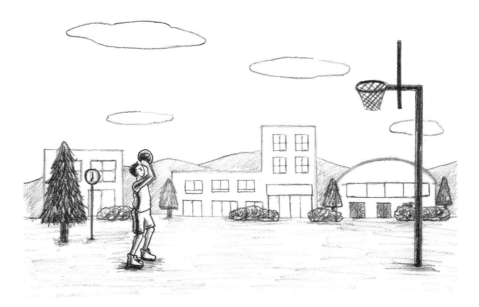

瞭解風景的畫法

風景有太多資訊，畫起來很困難，首先要掌握觀察的重點。

⊙ 拆解風景

這張圖是除了截至目前學會的人物，還加上建築物、車子、樹木和雲等等，將身邊的事物轉換成簡單的形狀後，用平面方式所表現的風景畫。拆解每個要素，參考下一頁的「動手畫畫看」，自己畫畫看吧！

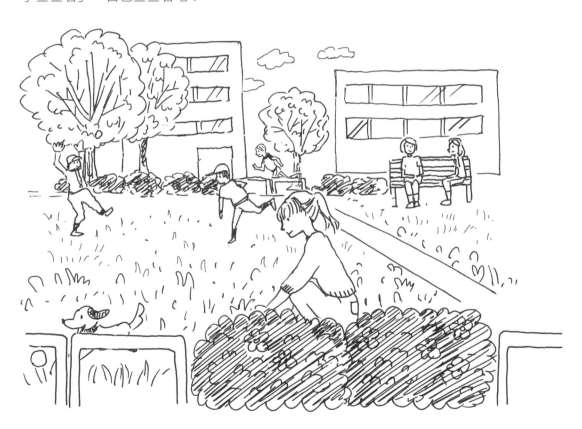

1 建築物、車子、樹木和雲等等，仔細觀察身邊風景裡的事物。截取成平面後，全部都可以用○、△、□這種簡單的形狀畫出來。

2 複習第 2 章的內容。樹木用「粗糙」，雲用「輕飄飄」等融合質感的線條和色值表現。

3 複習第 3 章的內容。畫出大人或小孩，用服裝表達職業等等，能讓風景裡出現各種人物。

4 越前面的東西畫得越大，越後面的東西畫得越小，就能營造出景深。

👆 **練習的訣竅**

兩個物品重疊時，畫的時候不要在意順序，疊在一起也沒關係。介意的話，事後再擦去重疊後看不到的部分。

第 **5** 章

畫有人的情景

　把手肘放在桌面的人物，桌上放著盛裝咖啡的馬克杯。改變人物的表情或姿勢，畫出不同的情景吧！

喜・樂（範例）

正面臉的畫法請參考第 40-45 頁

身體的畫法請參考第 101-103 頁

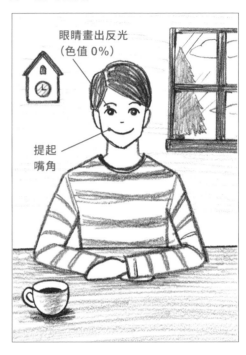

眼睛畫出反光（色值 0%）

提起嘴角

👆 練習的訣竅

馬克杯、時鐘和窗戶，只要轉換成簡單的形狀，簡單畫也能充分表達。

杯口是細長的橢圓形

手把和杯身側面是半圓形

房子的形狀是△和□的組合

鐘面是○

窗框是□的組合

樹木是△

150

怒（範例）

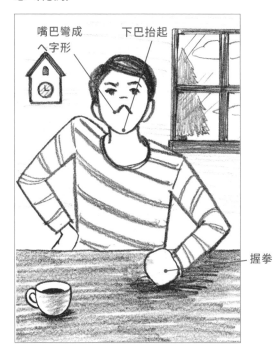

嘴巴彎成
ㄟ字形

下巴抬起

握拳

哀（範例）

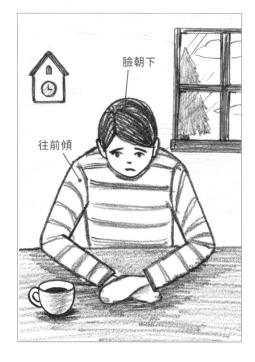

臉朝下

往前傾

👆 **練習的訣竅**　改變眼睛、嘴巴、鼻子和髮際線的位置，就能畫出朝上及朝下的臉。

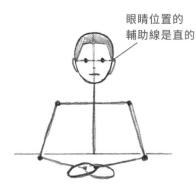

眼睛位置的
輔助線是直的

▲ 臉朝正面的樣子。
（請參考第 40-45 頁）

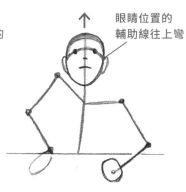

眼睛位置的
輔助線往上彎

▲ 臉朝上，眼睛鼻子嘴巴和髮
際線會往上移，頭髮的可見範
圍會變小。

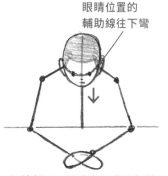

眼睛位置的
輔助線往下彎

▲ 臉朝下，眼睛鼻子嘴巴和髮
際線會往下移，頭髮的可見範
圍會變大。

畫房間的風景

用一點透視法畫出有人的房間吧！

◉ 用一點透視法畫室內

用遠近法畫的時候，前方的人物會變大，後方的人物會變小。這裡我們要畫兩個身高幾乎一樣的人物在早晨的情景。一邊在腦海裡想像情景一邊畫吧！

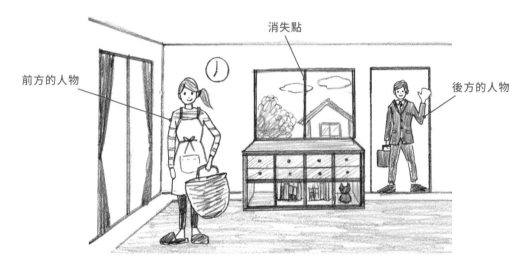

消失點

前方的人物

後方的人物

👆 練習的訣竅

透視法是遠近法的一種，也稱作「Pers」。利用一點、兩點、三點等消失點，畫出立體感或景深的技法。這是為了將眼睛所見的事物或想法，正確臨摹在圖裡的技法。

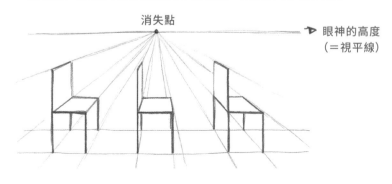

消失點

➤ 眼神的高度
（＝視平線）

◉ 畫地面和牆壁

1 畫正面的牆壁，角 **a** 要畫成直角。

☝ **練習的訣竅**

若覺得徒手畫直線很難，也可以用尺畫。

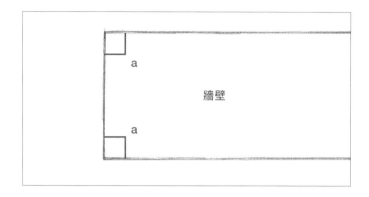

2 拉出視平線（請參考第 152頁）作為輔助線。

☝ **練習的訣竅**

作為視平線的輔助線，大約畫在從正面牆壁上方往下 1/3 的位置，就能畫出成人的視線高度所看到的室內。

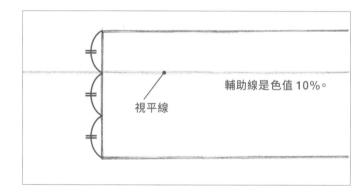

3 在正面牆壁的視平線中心畫出消失點。拉出通過牆角和消失點的輔助線，就能畫出左邊的牆壁、天花板和地面。配合地面也一併畫出地毯。

☝ **練習的訣竅**

從一個消失點拉線，就能畫出合理的圖。地毯鋪在地面內側，要畫得比地面小一圈。

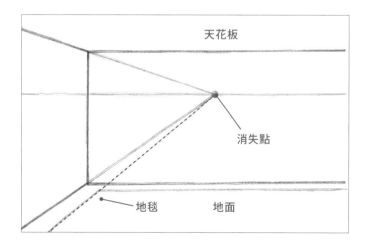

第 **5** 章 畫有人的情景

◉ 畫門和窗戶

1 在正面牆壁畫門。在天花板的線和視平線之間拉出橫線,橫線兩端往下拉出縱向直線。

👆 **練習的訣竅**

門的大小會成為人物大小的基準。

一般的門高度大約190cm-200cm

一般的天花板高度大約240cm-250cm

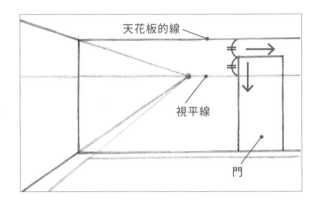

天花板的線

視平線

門

2 在正面牆壁中央畫窗戶。以門的上邊和視平線與地面之間為基準,畫出作為窗框的長方形。

👆 **練習的訣竅**

窗戶先畫出窗框,然後用通過中心點的垂直線分成兩片。對角線的交叉點就是中心,即使套上透視,也可以用這個方法找出中心。

中心

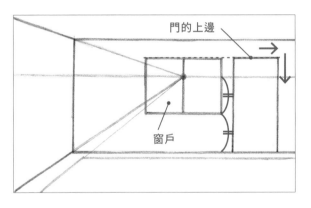

門的上邊

窗戶

3 在左邊牆壁畫大扇窗戶。首先畫窗戶的左邊,從上下兩端往消失點拉出輔助線。配合這條輔助線,畫出窗戶的右邊及上下邊。畫到這裡先擦去輔助線,並留下消失點和視平線。

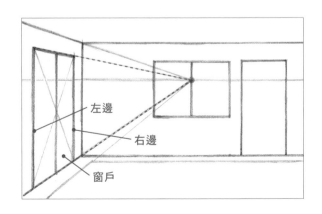

左邊

右邊

窗戶

⊙ 畫家具

1 畫櫃子。從窗戶的左右兩邊延長到地面，這會成為櫃子的背板。

👆 **練習的訣竅**

背板就是櫃子背面的底板。

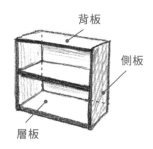

背板

側板

層板

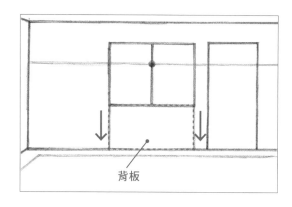

背板

2 從消失點到背板的四個角拉出輔助線，並延長這四條線。

👆 **練習的訣竅**

輔助線通過四個角後，稍微拉長一點。

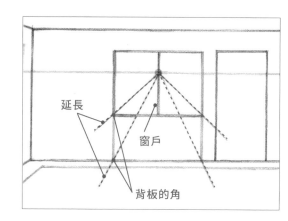

延長

窗戶

背板的角

3 ①在步驟 **2** 畫的輔助線範圍內，拉出成為上方層板的橫線。②從兩端往下拉出縱向直線。③將縱向直線和輔助線的交叉點連起來，櫃子的形狀就完成了。

👆 **練習的訣竅**

拉長側板的寬度，就能畫出有深度的櫃子。

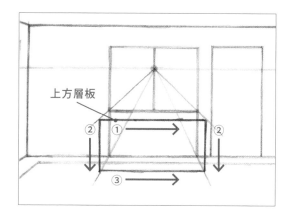

上方層板

第 **5** 章

畫有人的情景

4 在上下層板的中間拉出橫線，畫出中段的層板。將層板和側板的線加粗，畫出厚度。

✐ 動手畫畫看

畫出四等份的縱線，就可以增加成八格櫃子。

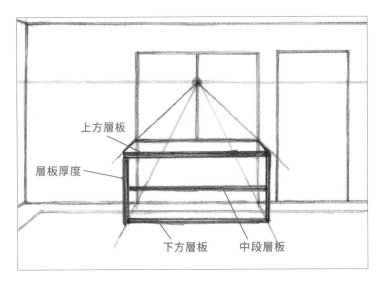

上方層板

層板厚度

下方層板　中段層板

5 畫櫃子裡面。參考練習的訣竅，在上半段畫出抽屜，下半段自由發揮。替櫃子加上色值，擦去輔助線後，櫃子就完成了。

☝ 練習的訣竅

抽屜畫法是在櫃子中心拉出橫線，並分別在長方形中央畫出黑點。

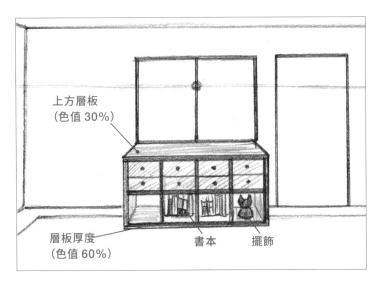

上方層板
（色值 30%）

層板厚度
（色值 60%）

書本　擺飾

抽屜

把手

✐ 動手畫畫看

利用背板和側板的輔助線，可以畫出空櫃子。

背板

側板

6 畫窗簾。在窗戶左邊正中間偏下的位置，畫出窗簾掛勾的點；接著在上下畫出表示窗簾的三角形。用輔助線將掛勾的點和消失點連起來，畫出窗戶右側掛勾的點，照剛才的步驟畫出窗簾。替窗簾加上色值後就完成了。

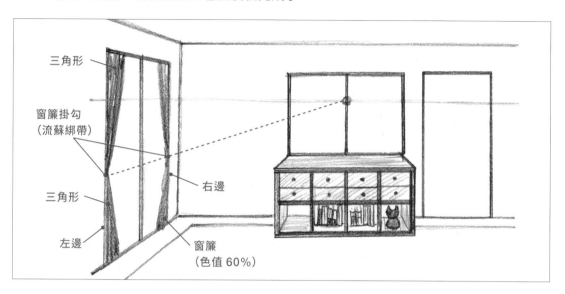

- 三角形
- 窗簾掛勾（流蘇綁帶）
- 三角形
- 左邊
- 右邊
- 窗簾（色值 60%）

完成 畫窗簾和地毯的色值。留下視平線，擦去輔助線，在正面牆壁上畫出時鐘。參考第 149頁，畫出窗外風景後就完成了。

✏️ **動手畫畫看**

更改家具、增加深度，可以做出各種變化。想像各種場景去畫吧！

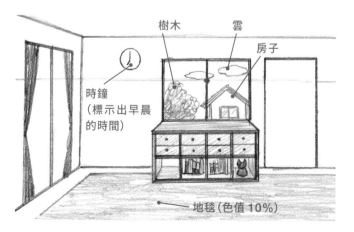

- 樹木
- 雲
- 房子
- 時鐘（標示出早晨的時間）
- 地毯（色值 10%）

▲ 以和室為例。

◉ 畫人物

1　畫出作為大小基準的人物。參考練習的訣竅，在門框裡畫出正面人物的①正中線，②在正中線一半的位置，畫出大腿根部的線，③畫出臉。

👆 練習的訣竅

配合圖中的視平線，畫出人物的眼睛高度。

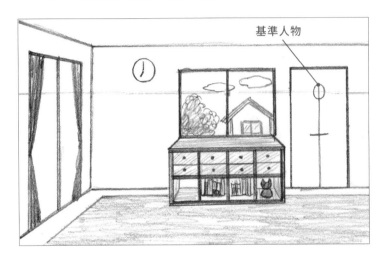

基準人物

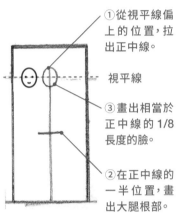

①從視平線偏上的位置，拉出正中線。

視平線

③畫出相當於正中線的 1/8 長度的臉。

②在正中線的一半位置，畫出大腿根部。

2　在正面窗戶的左側，畫出一條和步驟 1 畫的人物等長的縱線。接著從消失點拉出通過縱線上下兩端的輔助線。

👆 練習的訣竅

縱線會成為後方人物身高的基準，輔助線會成為前方人物身高的基準。

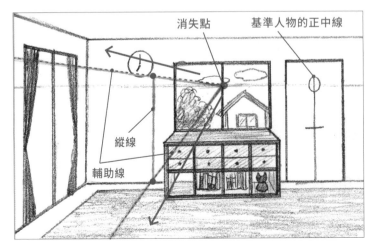

消失點　　基準人物的正中線

縱線

輔助線

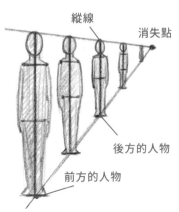

縱線

消失點

後方的人物

前方的人物

3 在步驟 **2** 畫的輔助線範圍內，畫出前方人物的正中線、大腿根部和臉。

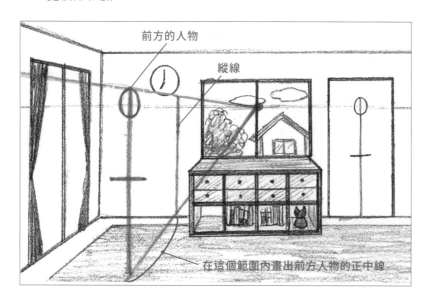

前方的人物

縱線

在這個範圍內畫出前方人物的正中線

✋ **練習的訣竅**

我們想在前方畫出和基準人物相同身高的人，必須在從消失點看過去，比縱線更偏外側的輔助線高度上，畫出前方人物的正中線。

✋ **練習的訣竅**

畫好正中線後，再擦去輔助線。

4 畫出骨架。

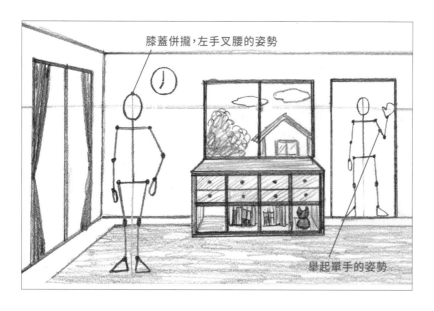

膝蓋併攏，左手叉腰的姿勢

舉起單手的姿勢

第 **5** 章

畫有人的情景

5 畫出服裝和髮型。這裡我們設定成要出門上班的男性，和做家事的女性。

☝ 練習的訣竅

參考第 143 頁去畫。

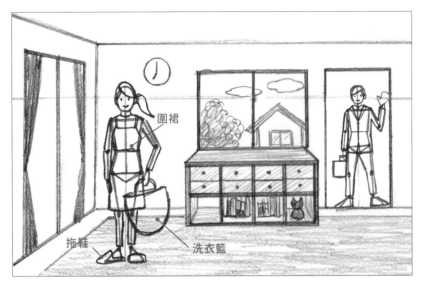

▲ 穿西裝的男性。

西裝

公事包

圍裙

拖鞋

洗衣籃

完成 自由設定服裝和髮型的色值，畫好色值後，擦去輔助線就完成了。

☝ 練習的訣竅

如果輔助線很難擦乾淨，就用筆描圖來去除鉛筆線。

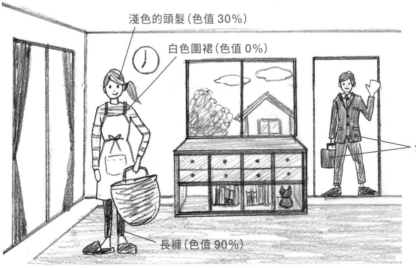

淺色的頭髮（色值 30%）

白色圍裙（色值 0%）

公事包和西裝（色值 60%）

長褲（色值 90%）

半夜 1 點

心情愉快回到家的男性

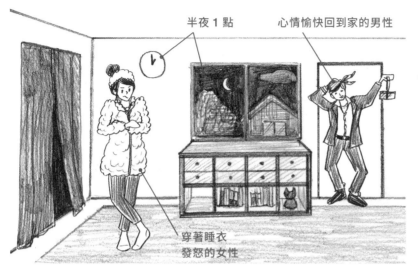

穿著睡衣
發怒的女性

✎ 動手畫畫看　　改變房間的設定，自由地畫畫看吧！

▲ 兒童房。

👆 練習的訣竅

先畫出骨架再畫身體和衣服，頭身就不易變形。

▲ 心情愉快的男性。

▲ 發怒的女性。

👆 練習的訣竅

5歲左右的小孩是五頭身。

第 **5** 章

畫有人的情景

抓出陰影

加上陰影，可以表現出時間的經過和氣氛。

◎ 找出太陽的位置

要畫出早晨和傍晚的差異，必須從找出太陽的位置開始。瞭解陰影會隨著太陽位置不同而有所改變。

晴天的早晨

從東方看過去的例子

▲ 太陽從東邊升起，早上的太陽會在東邊。
因此，影子會落在西邊。

晴天的傍晚

從東方看過去的例子

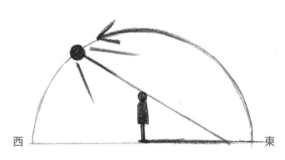

▲ 太陽從西邊落下，傍晚的太陽會在西邊。
因此，影子會落在東邊。

04

✏ Work

畫有人的情景

運用目前學到的技法，完成早上在校園打籃球的人物風景畫吧！

--

◉ 將人物疊上背景

在人物背後畫出樹木、建築物或山巒，可以表現出景深。再加上陰影，就能完成一幅氣氛十足的圖。

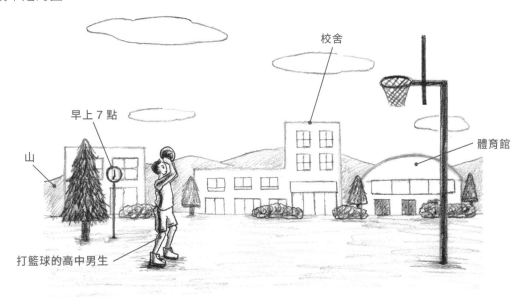

1 參考第 125-133 頁，畫出打籃球的人，在人物的大腿根部拉出橫線。

👆 練習的訣竅

人物要畫在紙張中央偏左下的位置。

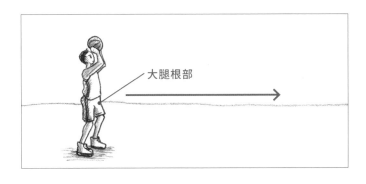

163

◉ 畫籃球架

1 參考練習的訣竅,在人物身高兩倍左右的位置,畫出籃球架的籃框和籃網。

☝ 練習的訣竅

先畫籃框,再畫籃網。

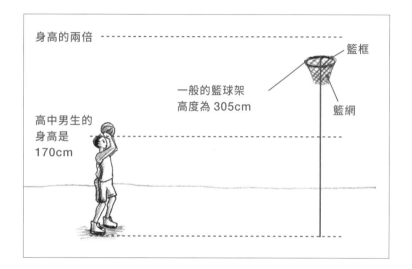

身高的兩倍

籃框

一般的籃球架
高度為 305cm

籃網

高中男生的
身高是
170cm

◀ 參考第 24-25 頁,畫出橢圓形。

◀ 用倒過來的梯形畫出籃網的形狀。

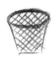

◀ 讓斜線交錯,畫出網子。

2 參考練習的訣竅和下圖,畫出籃球架的柱子;在籃框和柱子之間,畫出從正側面看過去的籃球板。

☝ 練習的訣竅

從籃框右端拉出和籃框等長的橫線,同時往下拉出縱線。先畫出細線再加粗。

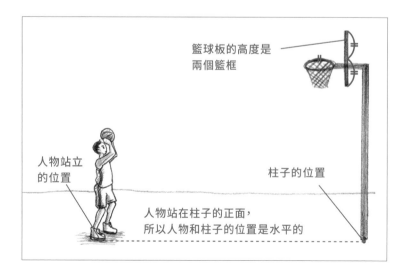

籃球板的高度是
兩個籃框

人物站立
的位置

柱子的位置

人物站在柱子的正面,
所以人物和柱子的位置是水平的

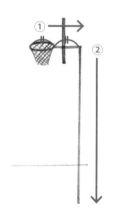

① →

②

❷ 畫背景

1 畫校舍和體育館。校舍是四角形，體育館則是在四角形上方畫出弧線，加上屋頂。

✏ 動手畫畫看

組合○△□，自由畫出校舍和體育館的形狀吧！

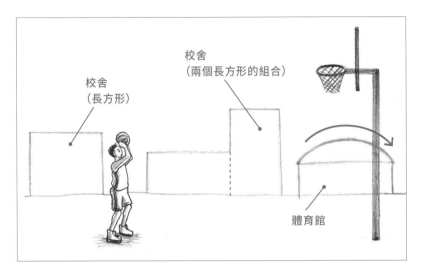

2 參考練習的訣竅，畫出窗戶和門。二樓窗戶下方畫出長方形，當作陽台。

☝ 練習的訣竅

窗戶先畫出窗框，然後用通過中心點的垂直線分成兩片。對角線的交叉點就是中心（請參考第154頁）。

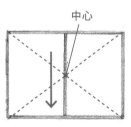

若再用橫線分割，就能畫成四片。

3 在地面的線上，畫出校舍前方的樹木和樹籬。

樹籬

樹木

☝ 練習的訣竅

樹木是△和□的組合，樹籬是橫長的○，用融合形容詞的線去畫。

▲ 樹木是△和□的組合，也可以把三角形畫成圓角。

▲ 樹籬的圓形，要用「蓬蓬的」線去畫。

4 在地面的線和人物站立的位置之間，畫出前方的樹木和時鐘。由於設定成早晨的景象，時鐘的針要指向 7 點。

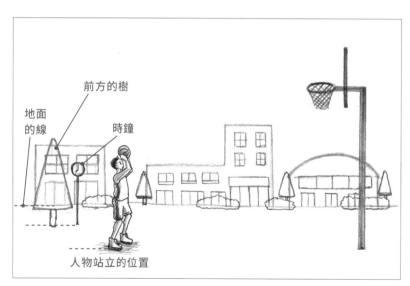

前方的樹

地面
的線

時鐘

人物站立的位置

☝ 練習的訣竅

前方的樹木要畫得比後方的樹木大。

畫成兩倍大

前方的樹 ← 後方的樹

時鐘用○和縱線畫

5 畫雲和山巒。山被建築物擋住的部分，不畫出來也無所謂。

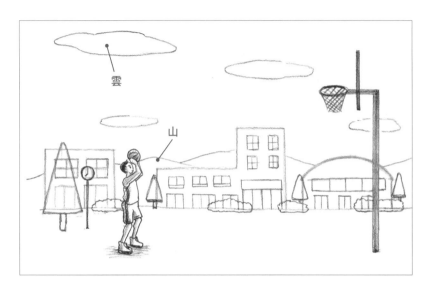

雲

山

👆 練習的訣竅

雲和山沒有固定形狀，自由地畫吧！

▲ 像爆米花般的雲，流動的雲。

▲ 有的山形狀很特殊。

6 參考練習的訣竅，畫樹木和樹籬的色值。後方的樹畫淺一點（色值30%），前方的樹畫深一點（色值60%），可以表現出遠近。

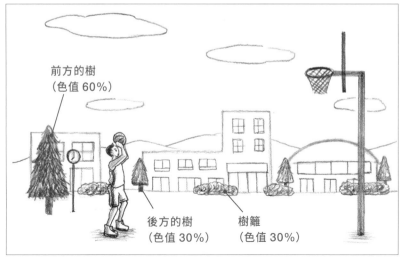

前方的樹
（色值60%）

後方的樹
（色值30%）

樹籬
（色值30%）

👆 練習的訣竅

用融合形容詞的線條，畫出色值（請參考第46頁）。

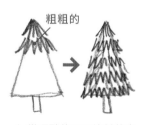

粗粗的

▲ 從頂點往下以放射狀畫出來。

亂糟糟

第 **5** 章
畫有人的情景

完成 畫出山巒、地面、體育館的門的色值，修飾過整體的色值後就完成了。

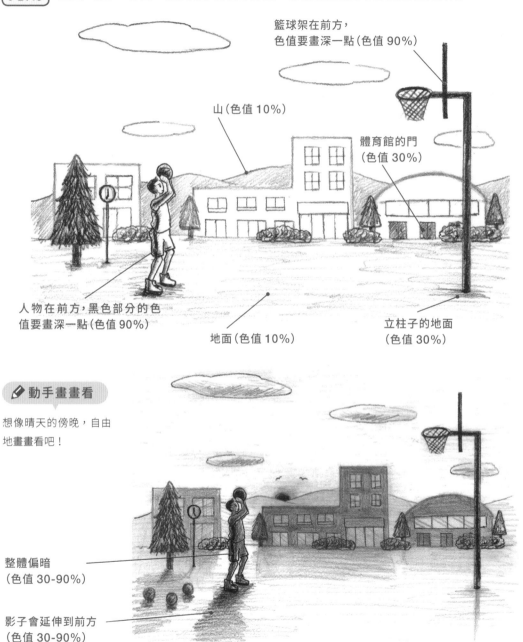

籃球架在前方，
色值要畫深一點（色值 90%）

山（色值 10%）

體育館的門
（色值 30%）

人物在前方，黑色部分的色
值要畫深一點（色值 90%）

地面（色值 10%）

立柱子的地面
（色值 30%）

✏ 動手畫畫看

想像晴天的傍晚，自由
地畫畫看吧！

整體偏暗
（色值 30-90%）

影子會延伸到前方
（色值 30-90%）

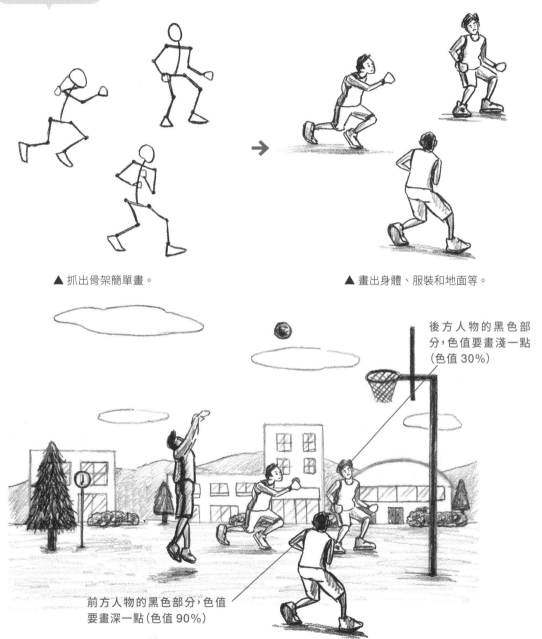

動手畫畫看　更換成投籃後的姿勢，加上各種姿勢的人物，試著畫出熱鬧的練球情景吧！

▲ 抓出骨架簡單畫。

▲ 畫出身體、服裝和地面等。

後方人物的黑色部分，色值要畫淺一點（色值 30%）

前方人物的黑色部分，色值要畫深一點（色值 90%）

[企劃提案]

組合人、物品和地點並畫出來，和對方分享人物誌，或進行商品提案時非常有幫助。

[風景速繪]
在日常風景中加上人物，可以在圖畫中衍生出故事。

藝術與科學

　　早晨的陽光和傍晚的陽光，不只是明暗不同，連氣氛都不一樣。繪畫技法的明暗法（光影），不只是畫出人物的立體感和背景的景深，也是一種傳達人物心情或地點氣氛的表現方式。

　　在西方，為了讓畫作呈現真實感和魄力，他們深入研究明暗法、遠近法等寫實風格的繪畫技法。在古典繪畫的時代，也像現代電影電視或智慧型手機，追求高畫質的影像一樣，追求技法和畫材的開發，以及技術的發展。

　　為了彰顯國王權威而用大型畫布繪製的巴洛克繪畫，就像現代的宣傳海報或廣告招牌。巴洛克時代，聲名顯赫的畫家卡拉瓦喬(Michelangelo Merisi da Caravaggio，1571-1610)，他用舞台照明般的光影表現手法所繪製的作品，就是充分運用了當時最尖端的繪畫技法（遠近法、明暗法）及畫材，所呈現出的視覺效果。

　　新古典主義的畫家柯洛（Jean-Baptiste Camille Corot，1796-1875），創造了新的明暗法，成為現代舞台照明等演出表現的原點，畫出了更有景深的風景畫。此外，他還創造了抒情的明暗表現手法，畫出古老美好時代充滿詩情畫意的西方日常風景，將魅力傳達給現代社會。

結語

用圖畫傳達的技能，可以在生活或工作上的各種情況派上用場。尤其是人物畫，不管是「寫在前面」所提到的火柴人、漫畫及插畫、或是一般的素描，目的和等級都有所不同。此外，畫的人和被畫的人會因個性不同，表現手法也會更豐富，這就是人物畫的特徵。

正因為如此，想學會畫人物的人特別多，問題在於沒有一本教材，正好適合第一次學畫的人。於是我們盡可能降低學習的門檻，以讀完本書後就能畫出某些題材，達到某種程度的成就感為目標，將OCHABI artgym的Know-how整理成簡單易懂的邏輯後，本書就誕生了。

學習繪畫方式，相當於學習「掌握事物的方式」、「多方面的思考方式」、以及「傳達的手法」。不分技術好壞，重點在於有沒有正確傳達。為了正確傳達，必須「精確掌握」，為了精確掌握，必須「多方面思考」，這才是最重要的。畫圖有各式各樣不同的目的與動機，但全都會和「傳達」連結。

我們看到圖而感動，正是因為我們感受到作者的目的或動機。作者轉換成圖畫的思緒，超越了時代並傳達給我們。

2020年春
作者群

監修 & 作者簡介

 O CHA BI

OCHABI Institute

御茶之水美術學校
御茶之水美術專門學校
OCHABI artgym

監修者

服部浩美
OCHABI artgym 創立人
OCHABI artgym 長
OCHABI Institute 理事長

創立 OCHABI artgym，開發 OCHABI artgym 課程及培育指導陣容。現在也致力於培育新的創意人才及環境。

服部乃摩
OCHABI artgym 創立成員
OCHABI Institute 理事

創立 OCHABI artgym，開發 OCHABI artgym 課程及培育指導陣容。OCHABI artgym 命名者。現在也致力於指導學生，培育國際化的創意人才。

清水真
OCHABI artgym 創立成員
OCHABI Contents Director

運用參與過 HONDA、富士急樂園、SUNTORY、朝日啤酒、SUZUKI 等大企業廣告策略的經驗，指導 OCHABI Institute 的教育方針。同時致力於文部科學省的「培育成長分野等重要專業人才養成之戰略推進事業」。

作者

文田聖二
副 OCHABI artgym 長

東京藝術大學研究所美術研究科壁畫研究室畢業。培育 OCHABI artgym 的教師陣容，並出版著作。負責多數企業的研修課程，也以造型作家的身分致力於展覽規劃及繪畫指導。

末宗美香子
OCHABI artgym 教師

東京藝術大學研究所美術研究科設計專攻畢業。OCHABI artgym Coach 的一員，負責指導學生。同時也是作家，以「人」為主題進行創作，在個人展覽或團體展覽上發表作品。

芹田紀惠
OCHABI artgym 教師

東京藝術大學研究所美術研究科設計專攻畢業。OCHABI artgym Coach 的一員，負責指導學生。同時也是作家，以「櫻花」、「美女畫」為主題進行創作，在個人展覽或團體展覽上發表作品。

青木陽子
OCHABI artgym 教師

武藏野美術大學造型學部藝術文化學科畢業。OCHABI artgym Coach 的一員，負責指導學生。同時也是作家，以「植物」、「微生物」為主題進行創作，在個人展覽或團體展覽上發表作品。

一支筆就能開始的素描課【人物篇】

掌握人類身體構造再下筆，即使是火柴人，也能畫出生動角色！

作 者	OCHABI Institute
譯 者	游若琪
主 編	王衣卉
行銷主任	王綾翊
全書設計	Anna D.

總編輯	梁芳春
董事長	趙政岷
出版者	時報文化出版企業股份有限公司
	108019 臺北市和平西路三段二四〇號

發行專線	(02) 2306-6842
讀者服務專線	(02) 2304-7013、0800-231-705
郵撥	19344724 時報文化出版公司
信箱	10899 臺北華江郵局第99信箱
時報悅讀網	www.readingtimes.com.tw
電子郵件信箱	yoho@readingtimes.com.tw
法律顧問	理律法律事務所　陳長文律師、李念祖律師
印刷	和楹印刷有限公司
初版一刷	2022年3月18日
初版三刷	2024年2月29日
定價	新臺幣480元

一支筆就能開始的素描課【人物篇】
/OCHABI Institute作；游若琪譯. --
初版. -- 臺北市：時報文化出版企業股
份有限公司, 2022.03

180面；18.2×21公分

ISBN 978-626-335-007-6（平裝）

1.CST: 鉛筆畫 2.CST: 人物畫
3.CST: 素描 4.CST: 繪畫技法

948.2　　　　　　　　　　111001082

時報文化出版公司成立於一九七五年，並於一九九九年股票上櫃公開發行，於二〇〇八年脫離中時集團非屬旺中，以「尊重智慧與創意的文化事業」為信念。

ENPITSU1PONDE HAJIMERU JIMBUTSUNO KAKIKATA LOGICAL-DESSAN NO GIHO
by OCHABI Institute
Copyright © 2020 OCHABI Institute.
All rights reserved.
Original Japanese edition published by Impress Corporation

Traditional Chinese translation copyright © Chinese Times Publishing Company
This Traditional Chinese edition published by arrangement with Impress Corporation
through HonnoKizuna, Inc., Tokyo, and Keio Cultural Enterprise Co., Ltd.